最偉大的畫家╳最博學的天才╳最著名的藝術家

LEONARDO DA VINCI

佛羅倫斯的異鄉人

達文西

他不僅是義大利文藝復興三傑之一，
他還是整個歐洲文藝復興時期最完美的代表

文藝復興大師、偉大發明家、解剖學先驅……
還有什麼是他不會的？

李建新　著

崧燁文化

目錄

代序 —— 來赴一場藝術之約

繪畫是人類天生的藝術。人們從孩提時代，便懂得用簡單的線條勾勒眼中的世界。

好花不長開，好景不長在，有人卻能用畫筆將一剎那定格成永恆；平凡的事，平凡的物，有人卻能賦予其新的生命，帶人們發現它的美好；有形的景，無形的情，有人卻能將情感揮灑成動人心魄的色彩，喚起人們深深的共鳴。

這樣的作品，這樣的人，都是我們耳熟能詳的。它們永恆的銘刻在人類文明史上，深植入我們的頭腦，構成我們基本的常識。這套書，便是一封跨越世紀的邀請函，翻開它，來赴一場藝術之約。

它講的是美術家的人生，同時用人生的河流串起每一處絕妙的風景，也就是他們的作品。他們的生命從哪裡開始，他們有怎樣的家庭、怎樣的童年、怎樣的愛情、怎樣的病痛，又怎樣成長、怎樣探索、怎樣謀生，那些偉大的作品又是在什麼情況下誕生……你會在這裡一一找到答案。

他們其實不是藝術聖壇上那一張張用來膜拜的畫像，而是跟我們每個人一樣，有血有肉，有哀有樂。米勒（Jean-François Millet）有一個溫暖快樂的童年；雷諾瓦（Pierre-Auguste Renoir）生了一個成為 20 世紀著名導演的兒子；

5

代序

　　高更（Eugène Henri Paul Gauguin）最先是一位從事金融業、收入豐厚的業餘畫家；梵谷（Vincent Willem van Gogh）直到生命的最後一年才賣出一幅畫；畢卡索（Pablo Ruiz Picasso）情人無數，80 歲時還迎娶了 35 歲的妻子；孟克（Edvard Munch）一生在親人去世、病痛、菸酒、精神癲狂中度過，卻活到 81 歲高齡……每一幅經典畫作，不再是展覽牆上的木框，而與鮮活的生命有所關聯。你能夠如此真切的感受到那些線條與色彩是由怎樣的雙手來勾勒的。

　　當這許多位美術家匯集到一起，又串起了一部美術史，他們是美術史上最璀璨的珍珠。每一本書都不是孤立的，而是互相呼應，他們是自己的傳記主人，同時又是其他傳記主人的背景。有時，幾位名家同時出現或前後承接，你會發現他們在時間和空間上竟如此相近。你彷彿徜徉在巴黎的羅浮宮，漫步在楓丹白露森林，沉浸在濃厚的藝術氛圍中。你看到他們在塞納河畔背著畫板寫生，在學院的畫室研究著比例與筆法，在街角煙霧繚繞的酒館進行著思想的爭鳴，在為參加各種沙龍而忙著選畫、貼標籤、裝箱、布展……

　　你的美術素養不再停留在知道幾幅畫作、幾個名字上，你與藝術的連結更加緊密。你會在一場美術展覽中關注畫作的派別和技巧，你會在子女接受美術教育時找出最經典的畫作，你會在某個地方旅行時，說出哪位美術家曾與你走過同一段路。

更重要的 —— 你會更加深刻的感受到藝術的美好。面對安格爾（Jean Auguste Dominique Ingres）的〈泉〉（*The Source*），你是否為少女潔白自然的胴體而讚嘆？面對米勒的〈晚禱〉（*L'Angélus*），你是否為農民的虔誠、寧靜、純潔而感動？面對雷諾瓦的〈煎餅磨坊的舞會〉（*Le Bal au Moulin de la Galette*），你是否聽到陽光在樹葉的空隙中歡躍喧鬧？面對梵谷的〈向日葵〉（*Sunflowers*），你的雙眼是否被那火焰般的明亮點燃？

<div align="right">林錡</div>

代序

第一章　童年的苦與樂

「公證人之家」的私生子

　　文西鎮坐落在阿爾巴諾山脈的山脊之上，世代的農耕生活造就了它愜意的歐洲田園風光——河水潺潺流過，森林葳蕤，恬靜的葡萄園，質樸的房舍烘托著尖頂的教堂，祥和寧靜，彷彿世外桃源。詩人伊莉莎白·巴雷特·白朗寧就曾經讚頌道：「這裡的空氣似乎能穿透你的心扉。」但作為佛羅倫薩共和國的偏遠居民點，文西鎮難逃華麗雍容之風的侵襲，鎮上的人萌生和實踐著到佛羅倫薩去的夢想。

　　達文西家族就是這樣一個城市和鄉村、奔放和內斂相伴相生的家族，有人在佛羅倫薩闖蕩著公證人的道路，有人在文西鎮悠然隱居。

　　自 13 世紀起，達文西家族就在文西鎮定居了，14 世紀中葉，這個家族便以文西鎮的地名為姓。在 14 世紀的義大利，隨著商業的蓬勃發展，負責起草合約、見證交易的公證人職業日益重要。在佛羅倫斯，公證人行會甚至成為七個主要行會中最受尊重的一個。達文西家族就是一個公證人之家，最早有歷史記載的成為公證人的家族成員是塞爾·米凱蒂，他的兒子塞爾·圭多繼承了父業。而最輝煌的公證人莫過於圭多的兒子塞爾·皮耶羅，在他做公證人的第二年，他成為了薩索費拉托法庭上的佛羅倫斯公使，後來又成為佛羅倫斯共和國執政團的公證人。毋庸置疑，達文西家族發展到

了一個巔峰，雖然遠不及後來的李奧納多‧達文西為家族帶來的榮耀。文西鎮成為了記憶中的小小故鄉，偶爾用來避暑和休憩，佛羅倫斯才是他們的生活所在。

但是，就在這時，達文西家族中內斂和逍遙的一面開始呈現，皮耶羅唯一的兒子——安東尼奧走了和父親完全相反的路，他在文西鎮定居，在農戶的房子裡玩西洋雙陸棋，記錄家族裡每一個孩子的出生和洗禮，成為了一位鄉村紳士。但是，他娶了一位公證人的女兒——盧西亞。他們的大兒子不僅繼承了祖父的名字皮耶羅，也繼承了祖父血液裡奮鬥的熱情。1466年，小皮耶羅離開了文西鎮，在佛羅倫斯開始了他有聲有色的公證人事業，並娶了佛羅倫斯一位富有的公證人的女兒——年僅16歲的阿爾比拉。

與小皮耶羅的野心勃勃和理智克制不同，安東尼奧的小兒子弗朗西斯科更多的繼承了父親與世無爭和沉默內斂的氣質，他和父親一起在文西鎮照看家族農場和葡萄園，他曾經寫道：「我在鄉下，不想找工作。」

於是，就是在這個徘徊於佛羅倫斯和文西鎮、野心勃勃和與世無爭、熱情奮鬥和安然隱居之間的達文西家族中，李奧納多‧迪‧塞爾‧皮耶羅‧達文西誕生了，作為小皮耶羅的私生子。

1452年的春天，文西鎮沐浴在明媚的春光之中，年暮的安東尼奧在筆記本上這樣寫道：「1452年4月15日，星期

六，夜間第三小時，我有了一個孫子，我兒子塞爾‧皮耶羅的兒子，名為李奧納多。」按照慣例，李奧納多在出生的第二天在文西鎮牧區聖十字教堂進行了洗禮，洗禮用的那個粗糙的石製洗禮盆直至今日都安靜地躺在那裡，承載著歷史的驕傲。

儘管達文西是個私生子，但是他的出生卻受到了家族的極大歡迎，據說當時至少有十名教父母出席了洗禮，而當時文西鎮的普通洗禮一般都是兩位或四位教父母。

一般認為，達文西是愛情的結晶，他的母親 —— 卡特琳娜，是地位低下的鄉下女或女僕。對於達文西家族而言，一個沒有土地和社會地位的女人是不可能和一位顯赫的公證人成婚的，於是，在母親的孤獨和憂傷中，李奧納多出生於簡陋的距離鎮子兩公里以外的小山村安奇亞諾村的農舍中。

不知出於什麼原因，祖父並未給達文西請保姆或是奶媽，而是由卡特琳娜親自撫養。於是，感情在這對母子中悄然生長，牙牙學語的達文西總是蹣跚地追著卡特琳娜喊著「媽媽」。但是在達文西出生一年後，卡特琳娜和一名有著「阿卡塔布里加」（意為「惹是生非的人」）綽號的燒石灰工結婚，這對於卡特琳娜或許是一件幸事，但對於幼小的達文西而言，無疑是一場災難。我們可以想像，一直在達文西身邊的母親突然間成了別人的妻子，懷抱著的不再是自己，

這讓年幼的達文西陷入了迷茫和困惑。雖然卡特琳娜依然在達文西的童年中扮演了重要的角色，但達文西開始逐漸意識到自己私生子的身分，這對於一個孩子而言無疑是殘忍和痛苦的。即使在成人後，達文西依舊在筆記中寫道：「告訴我過去是怎麼回事，你可以告訴我那位卡特琳娜想幹什麼。」在達文西的筆記中，他把母親稱為「那位卡特琳娜」，把父親稱為「塞爾·皮耶羅，我的父親」，一個是不願提及的明顯的傷害，一個是掩藏更深並用過度尊敬掩飾的傷害。

於是，在達文西的童年中，一面是野心勃勃又陌生疏遠的父親，一面是再嫁並陸續生育了五個孩子的母親，達文西只能在這樣的夾縫中孤獨而堅強地成長。

孤獨的童年

在 14 歲以前，達文西生活在鄉下，穿梭於祖父安東尼奧和母親卡特琳娜之間，遊蕩在鄉村的山谷、森林和溪流之中，和其他鄉下男孩一樣好動而頑皮，不同的是他多了些好奇、多了些思考，也多了些缺少父愛和母愛的孤獨。

在義大利，橄欖油是比葡萄酒更具代表性的農產品，可以用作燈油、潤滑劑，還可以入藥，是每家不可或缺的東西，也是文西鎮的經濟支柱之一。在文西鎮上，有一間名為多奇亞的橄欖油磨坊，在笨重石磨一圈圈的碾壓中，綠色而

13

黏稠的橄欖油傾瀉而出。這裡是小達文西童年的樂園之一，他踩著溼滑的地面，穿梭在巨大的石磨間，對那個碾壓的機器十分好奇。眾所周知，達文西在繪畫顏料方面頗有研究，而在當時，最常使用的油畫顏料是亞麻籽和胡桃，製造程序和橄欖油大同小異，正是童年時在磨坊裡的經歷使得達文西在顏料方面不斷追求卓越。與此同時，磨坊的壓榨機也啟蒙了達文西對機械好奇和熱愛的心。當時的磨坊不是用電驅動，而是用水或者畜力，在達文西後來的手稿中我們發現了多奇亞磨坊中壓榨機的素描，在這幅素描旁達文西還設計了一個更為複雜的水力顏料研磨機。

　　祖父漸漸年邁，母親結了婚生子，父親常年在佛羅倫斯的高貴家庭，我們無法想像小達文西內心的孤獨，他獨自一人奔跑在鄉間的路上，塵土飛揚。於是，動物漸漸成了他生命中重要的一部分，帶給他無限溫暖。在文西鎮的上空，在阿爾巴諾山的氣流中，常有鳶展翅翱翔，牠們的翅膀堅挺有力，從高空俯衝下來，帶著堅定的目光和鋒利的爪子。在達文西的筆記中，曾經記錄了鳶的飛翔，他對鳶如此熱愛，以致於這樣寫道：「當我還在搖籃裡時，一隻鳶向我飛了過來，用牠的尾巴敲開我的口，在我嘴唇之間拍打了多次。」這顯然是一個幻想，但我們仍可看出達文西對這種鳥類的熱愛。著名心理學家佛洛伊德把達文西的這個幻想解釋成了達

文西潛意識中對母親的感情，他認為鳶把尾巴放進嬰兒的嘴中代表了達文西對哺乳的記憶：「這個幻想所揭示的正是吸奶的記憶，或者是餵奶的記憶。這是人類最美麗的場景。像很多美術家一樣，他要用畫筆來描繪。」當然，這只是佛洛伊德的看法。但是無論如何，鳥類在達文西的一生中有著重要的地位。童年時，達文西會在經過賣鳥的地方時把籠子裡的鳥兒買回來放生；成年後，他不僅研究鳥類的飛翔，希望借此實現人類飛翔的夢想，他的很多畫作中也有著鳥類的痕跡：他會把天使的翅膀畫成鳥類的短促有力的翅膀，在繪製〈麗達與天鵝〉這個素材時，還把構圖做成鳥類的形狀。

除此之外，達文西還親自養狗、養貓、養馬，他不把這些動物看作寵物，而是把牠們看作最親近的朋友，他觀察牠們、欣賞牠們、愛牠們，在達文西的繪畫中，我們時常可以看見牠們的身影。也許正是從這個時候開始達文西就養成了觀察的好習慣，在他的繪畫中，動物永遠都是栩栩如生的樣子。當然，身為一個孩子，達文西偶爾也會惡作劇，他曾經在蜥蜴身上黏上翅膀、觸角和鬍鬚，還用牠嚇唬朋友。達文西也會從這些動物的行為中思考問題，例如，他寫過一段關於狗的話：

> 動物的排泄物總是保留一些所吃原物的汁液……狗類的嗅覺靈敏，牠們能用鼻子判斷殘留在糞便中的肉汁。如果透過嗅覺牠們了解到一隻狗吃得很好，那麼牠們就會尊敬牠，因為牠們因此判斷出牠的主人必定有權而富有。如果牠們沒有嗅到多少肉汁的味道，那麼牠們就判斷這隻狗沒什麼價值，牠的主人貧窮而低微，因此牠們就會咬牠。

在這段話中，達文西不僅透過觀察得出了結論，似乎還包含著對社會問題的隱喻。而關於貓，達文西的觀察也很細緻，他寫道：「如果夜間你把眼睛放在燈和貓的眼睛之間，你將會發現貓的眼睛像在著火。」

也許正是對動物的愛使達文西成為一名堅定的素食主義者，對動物的愛使「他不會以任何原因殺死一隻跳蚤；他喜

歡穿著亞麻衣服而不是穿一些用死去的動物皮毛製成的衣服」。

可以說，達文西的童年就是這樣在大自然中摸爬滾打度過的，他沒有接受過正式的拉丁語教育，大自然和生活就是他最好的學校，他觀察樹木和昆蟲，製作麵包、釀製葡萄酒……雖然達文西後來學習了拉丁文，但他一直稱自己為「經驗的信徒」，並堅信一個畫家只有「放棄城裡的家，離開你的家人和朋友，穿越重山峻嶺，走進鄉村」才能成為一個好的畫家。

毫無疑問，童年的達文西是孤獨的，但達文西並沒有放棄自我，而是用實踐和思考充實自我。事實證明，在達文西日後的藝術家生涯中，童年的一切都是寶貴的財富：他從橄欖油磨坊中學會了製作繪畫顏料；對動物的細緻觀察和朝夕相處使他的繪畫精準而富有神韻；對家鄉風景的記憶反覆出現在他的繪畫作品中，成就了他的獨特審美。

科學與藝術啟蒙

眾所周知，達文西不僅是繪畫大師，在科學方面也頗有造詣，他的手稿中大量出現機器、橋梁等發明創造，甚至還有飛行器。達文西雖未接受過正規的拉丁教育，但卻有著一位著名的科學啟蒙老師 —— 托斯卡涅里，一位著名的數學

家、天文學家、哲學家和醫生。那麼，小達文西是如何成為托斯卡涅里的學生的呢？對拉丁教育毫無興趣的小達文西一直渴望找到一位能夠真正指導自己的老師，當他透過窗子看見托斯卡涅里的住舍裡擺滿了儀器和書籍，托斯卡涅里埋頭其中認真工作時，小達文西覺得自己看見了科學的聖地。可托斯卡涅里那樣著名，自己又怎麼能接近呢，小達文西只能天天尾隨他，遠遠地嫉妒地望著學生們圍著他問各種問題。

終於有一天，當托斯卡涅里看見小達文西坐在托斯卡涅里的房前石階上時，主動打破了沉默：「孩子，你好像每天都遠遠地跟著我？」原來，托斯卡涅里也注意到了這個獨特的孩子。

小達文西有些窘迫：「是的，我想跟您學習。」

托斯卡涅里饒有興趣的打量著小達文西，問道：「為什麼呢，小阿基米德？」

「我熱愛科學。」小達文西靦腆但堅定地說。

最終，托斯卡涅里欣然接受了這個學生。小達文西興奮不已，向老師深深鞠了一躬：「我永遠是大師的學生。」

從這天起，小達文西幸運地成為托斯卡涅里的學生，從在田間撲捉昆蟲的男孩變成了認真學習科學的人。

這個故事的時間、地點有多種版本，真實性值得懷疑，很可能是一件軼事。但當我們想像一個少年每天遠遠觀望著滿

腹學識的學者，如此渴望親近老師、親近知識時，真實與否已不重要，重要的是我們從中看到了學習的慾望和執著。更為可貴的是，達文西真正做到了「永遠的學生」，在他從事藝術的同時，他從未忘記科學，在他的諸多畫稿中我們都見到了科學和藝術的完美融合。

如果說對科學的求知更多地依靠達文西的執著，那麼可以說藝術的薰陶是潛移默化的，文西鎮雖然很小，但卻洋溢著藝術的氛圍。在達文西受洗禮的教堂中充斥著各種宗教彩繪，其中最著名的是瑪麗·馬格達萊內木製雕塑，在達文西幼年時，這雕塑就已價值不菲。除此之外，祖母盧西亞在達文西的童年中更多地扮演了母親的角色，她的家庭既是公證人家庭，同時也是陶瓷工藝世家，在距離文西鎮不遠的卡米涅諾鎮擁有陶器廠，燒製的白釉陶器聞名佛羅倫斯。

年少的達文西經常到祖母家的陶器廠觀摩瓷器的燒製，被它那迷人的花紋所吸引，不知不覺沉浸於藝術的世界。

在這樣的薰陶之下，達文西很早就開始對繪畫產生濃厚的興趣，反覆描摹他的小動物朋友們，直到栩栩如生，展現了卓越的繪畫天賦，開啟了他的藝術之路。

第一章 童年的苦與樂

第二章　在佛羅倫斯的十六年

天才的學徒

　　旅行家貝內代托‧代曾這樣描述 1460 ～ 1469 年代中期的佛羅倫斯：「佛羅倫斯的城牆長 7 英里，其間設有 80 座用於抵禦外敵的瞭望塔。城裡有 108 座教堂，50 個廣場，33 家銀行，23 幢氣派的豪宅。」彼時的佛羅倫斯充斥著能工巧匠，街道上店鋪林立，這樣一個喧鬧繁華的都會足以讓一個鄉下少年驚嘆和無措。

　　李奧納多‧達文西的父親塞爾‧皮耶羅的第一任妻子阿爾比拉在結婚近 12 年時終於懷孕，卻不幸死於難產。在阿爾比拉去世的第二年，塞爾‧皮耶羅娶了第二個妻子弗蘭切斯卡，同樣是公證人的年輕貌美的女兒，不幸的是弗蘭切斯卡沒有生育能力。於是，在李奧納多的祖父安東尼奧去世後，塞爾‧皮耶羅把他唯一的骨肉接到了佛羅倫斯，決定要盡一點責任。

　　在當時的義大利，李奧納多私生子的身分將他擋在了公證人的職業之外，父親塞爾‧皮耶羅便將從小有繪畫天賦的李奧納多送到安德烈亞‧德爾‧委羅基奧的作坊裡做學徒，李奧納多也滿心歡喜。

　　1460 ～ 1469 年代，佛羅倫斯的藝術家們可不是我們傳統觀念裡的樣子，工作室更應該被稱為作坊，藝術家們在裡面負責加工製作各種藝術品，包括畫作、雕塑、墓碑等，

有時甚至還有服裝和首飾。此時正值委羅基奧事業的起步時期，大批的訂單接踵而至，剛進作坊的李奧納多可不是我們想像中那個每天堅持不懈畫雞蛋的天才少年，而是在灰塵瀰漫並充斥著噪音的作坊裡做些體力活的小學徒。他偶爾也充當模特兒，據說委羅基奧的大衛銅像就是以李奧納多為模特兒。大衛銅像現藏於義大利佛羅倫斯國家博物館，大衛一頭捲髮，相貌俊美，肌肉強健，而這也正是人們普遍認為的青年達文西的樣貌。一般認為，達文西這樣俊美的外貌遺傳自他的母親，達文西也曾經讚頌過母親的美麗：「你沒有見過山上的農家女嗎？她們衣衫襤褸，沒有任何裝飾，其嬌美卻勝過花枝招展的女士。」既然我們沒有卡特琳娜的畫像來推翻這個結論，那何不相信呢？達文西不僅相貌俊美，氣質也不凡，著名心理學家佛洛伊德就曾在論文《達文西的童年記憶》中這樣寫道：

> 在文藝復興時期，常常可以見到在一個人身上表現出來的廣泛而又多樣的才能的結合，但是我們必須承認李奧納多是這種結合的最光輝的典範之一……他頎長、勻稱；相貌十分俊美，體力非同一般；他風度翩翩，長於雄辯，他對所有的人都是高高興興、和藹可親的。

於是，我們看到了這個學徒是怎樣的討人喜愛，無論是形象還是氣質都近乎完美。

當然，達文西最重要的還是從委羅基奧處學習畫藝。

首先要學習的是製圖術，而委羅基奧就是當時佛羅倫斯最優秀的繪圖師。當時的紙張價格不菲，學徒們多採用上漆的木製畫板和鐵筆，達文西也不例外。當達文西自己也開始收學徒後，他對學生的要求更為嚴格，他不許未滿20歲的年輕人碰畫筆和顏料，只許他們用鉛尖鐵筆練習，按照僱主留下的範例刻苦臨摹，用最簡練的線條表現自然風景和身體的輪廓。

達文西畫雞蛋的故事無疑是後人杜撰的軼事，但我們卻可以從另一個故事中同樣看見達文西的勤奮：達文西親自製作了幾個黏土模型，將舊衣服覆蓋其上，每日堅持不懈地臨摹那些褶皺。達文西總是不放過任何增加他繪畫技巧的研究，在後來出版的《繪畫論》中，達文西寫道：「應依據實物真實地描繪衣褶。」接著，他敘述了毛料、絲綢、粗布衣、亞麻布、紗巾等各種質料的衣服的褶皺如何繪製。每當看到達文西畫作中那些精妙絕倫的衣褶時，總能讓人想到那個埋頭努力作畫的少年。

除此之外，學徒們還要學習用黏土和赤陶土創作雕塑。

李奧納多在雕塑上同樣技藝精湛，他曾經用陶土雕了一個年幼的基督的小頭像，後來被藝術家喬瓦尼‧保羅‧洛馬佐收藏，喬瓦尼曾這樣描述這個雕塑：

從雕塑中，我們可以看到小耶穌的天真和純潔，其中還透著某種程度的智慧、理性和威嚴。他稚嫩的面孔之下似乎也隱現著老成和深邃。

據說，達文西還做過幾個大笑的女人的頭像和孩童的頭像，但這些都沒有流傳下來。達文西曾熱情地將雕塑比作繪畫的姊妹，並接過一些雕塑的訂單。

而這些只是基礎的學習，在真正開始作畫之前，達文西還要研究畫板和顏料的製作，這是當時藝術家們必須知道和親自關心的知識。當時的畫板一般是用銀白楊製作，在畫板上要先塗上熟石膏粉和幾層細石膏粉來作襯底，接下來才可以把草圖臨摹到畫板上。臨摹草圖的過程也十分有趣，要先在草圖上刺出一些小洞，然後將草圖平鋪在畫板上，再撒上木炭或者浮石的細末，這樣草圖就會複製到畫板上。後來，達文西畫板的製作採用了更為繁瑣的程序：

在畫板上面塗以膠泥和經過兩次蒸餾提煉出的白色松節油……然後再抹上兩三層酒精，酒精裡溶有砒霜或其他腐蝕性的昇華物。然後將煮沸的亞麻籽油均勻地塗在畫板之上，在亞麻籽油冷卻之前用布將畫板擦乾。然後用木棍將白色清漆塗抹在板上，最後再用尿液將木板清洗乾淨。

顏料的製作也是畫家們需要掌握的，其材料有取自泥土的，有取自植物的，還有的取自鉛等有毒物質。如果想要獲

得更為鮮豔的色彩，就要採取更為奇異的材料，例如用天青石可以產生浪漫的藍色，綠孔雀石可以產生鮮亮的綠色，而這些都是昂貴的舶來品。許多珍奇異品都是從藥店買來的，當時義大利的藥店不僅經營藥品，還是畫家們購買繪畫所需香料的常去之地，因此，在今天義大利的藥店還自稱為香料店。這樣看來，當時的畫家成為「醫師、藥師和綢布商行會」的會員就不足為奇了。對於顏料的製作，達文西也頗有研究，在他早期的《大西洋抄本》手稿中，寫道：

> 提取綠色（即孔雀石），將其與瀝青混合攪拌，混合物能使陰影部分加深；若要使陰影變淺，則將綠色與黃赭色混合攪拌；如果還要更淺的綠色，則多加黃色顏料；若要加亮，則加上純黃色。然後將綠色與薑黃拌在一起，給整幅圖上一下光……想要得到美麗的紅色，則在深色陰影處塗以硃砂，或紅鉛粉，或燒過的赭石；淺色陰影處則要塗以紅鉛粉或朱紅色，畫中亮處則要塗以純朱紅色，然後再用胭脂紅上一下光。

我們可以看出，達文西是一個勤勞而善於鑽研的學徒，他的成功都是建立在這些基礎之上的。

在當時的佛羅倫斯，畫作一般都是在作坊裡由多人共同完成，一般是藝術家主創，助手和學徒參與完成一部分。於是，有時為了防止藝術家們把活計全都交給助手們去完成，合約中還會明確規定藝術家必須親自完成的比例。李奧納多

終於開始參與作畫了。〈多比亞司與天使〉是委羅基奧作坊最優秀的作品之一，是一幅木版畫，現藏於倫敦國家美術館，講述了一個小男孩為治好父親的瞎眼而勇於探險，一路上都受到拉夫爾天使的保護的故事。雕塑家出身的委羅基奧的畫風一直是粗獷而不拘小節的，但在這幅畫中，天使羽翼細緻逼真，小狗毛髮蓬鬆柔軟，根據專家研究，這應該是達文西所作。看到畫中充滿活力的小狗時，我們怎麼能忘了達文西童年時是多麼熱愛小動物呢。

與此同時，李奧納多還作為助手參與了委羅基奧接手的佛羅倫斯大教堂圓頂和頂塔的工程。佛羅倫斯大教堂的圓屋頂一直以來都是歐洲的建築奇蹟之一，這個圓屋頂由一大一小兩個圓屋頂共同組成，共用了近四百萬塊磚石，重約三萬六千噸，在近六百年中一直是世界上最大的磚石結構圓屋頂，而將兩噸重的銅球置於圓頂之上更是技術上的重大突破。在這個工程中，文藝復興的建築大師布魯內萊斯基是主建築師，布魯內萊斯創新地採用了安全裝置，在整個建造過程中只有一個石匠墜地身亡，這在當時是了不起的事情。作為助手的李奧納多可以親自進入工作間接觸到第一手資料，他不只是簡單地畫下了起重機、絞車等裝置精巧的設計，而且對機械產生了濃厚的興趣，不斷探索著原理並思考著如何改進，他熱愛科學的頭腦開始啟動了。

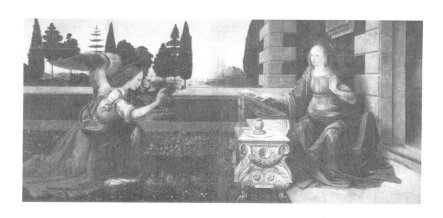

　　學徒李奧納多的成長是飛快的。1472 年，20 歲的李奧納多就註冊成為佛羅倫斯畫家組成的協會——「聖路加公會」的會員，開始獨立作畫了。其中最為肯定和著名的應屬〈天使報喜〉，這是文藝復興時期最常見的繪畫題材之一，幾乎每位稍有名氣的畫家都嘗試過。〈天使報喜〉又名〈聖母領報〉，主要講述了天使加百列來到年輕的瑪利亞面前，告知她即將受孕產下耶穌成為聖母的故事。天使加百利對瑪利亞說：「蒙大恩的女子，我問你安，主和你同在了。」瑪利亞對此感到驚慌，不懂這問安的內涵。於是，天使又說：「瑪利亞，不要怕，你在神面前已經蒙恩了，你要懷孕生子，可以給他起名叫耶穌。」對這個故事的理解因人而異，其中瑪利亞大致有五大品質——憂慮（「她倍感煩惱」）、沉思（她「想知道天使的這種致敬是什麼意思」）、疑問（「這怎麼可能，我跟一個男人都不熟」）、服從（「快瞧上帝的這個

女僕」）和身價（天使走後她身價的提升）。達文西對畫作的表現也不同於他人，畫中的聖母瑪利亞舉起的左手顯得略有憂慮，而臉龐卻顯得謙卑而木然，恰如其分地表現出了瑪利亞的心理活動，這也是達文西作品的一個顯著特點。除此之外，達文西還善於創設場景性，在這幅畫中，聖母瑪利亞正在桌前讀〈舊約〉，書上的文字好像是希伯來文，正在此時，天使突然降臨，貌似打擾了瑪利亞。達文西還給天使加上了一對短而有力的鳥類的翅膀，使畫作不那麼符合傳統標準，也凸顯了達文西對鳥類的熱愛。當然，正如大衛·A.布朗的中肯評價：「這幅〈聖母領報〉一方面構思新穎，富有詩情，另一方面也有模仿的痕跡和明顯的缺點，它出自一個才華橫溢同時又稍顯稚嫩的藝術家之手。」的確，這幅畫作依舊帶有委羅基奧作坊的痕跡，但顯然已初露才情。

在此期間，達文西還繪製了他的第一幅人物肖像畫——〈吉內薇拉·班琪〉。當時的少女在出嫁時通常會請畫師為自己畫一幅肖像畫，〈吉內薇拉·班琪〉就是這樣一幅紀念肖像畫，畫中的班琪17歲。在這幅畫作中，班琪的面部未加修飾，甚至是面無表情，這時的達文西因為想要追求真實感而拒絕進行美化，可以說是與人文主義的契合。但是，達文西特地選擇了刺柏叢為背景，這是因為刺柏在義大利語中表示「吉內薇拉」，也就是人物的姓名。

〈基督受洗〉是李奧納多和老師委羅基奧合力完成的作品，但在這幅畫中，李奧納多顯然超越了他的老師，傳記家瓦薩裡甚至將之稱為是委羅基奧一生中的最後一幅畫：「安德烈亞從此封筆，一個孩子竟然比他畫得好，他好似受到了奇恥大辱。」〈基督受洗〉是傳統的基督教繪畫題材：猶太先知約翰在約旦河布道，宣布最後的審判將至，要人們篤信耶和華、承認原罪，接受洗禮以透過審判升入天堂。耶穌也趕過來，要求受洗。約翰認得這是真主，便不敢為其受洗。耶穌便說道：「你暫且許我，我們理當盡諸般的義。」在耶穌受洗後天光頓開，聖靈白鴿降落，耶穌正式成為耶和華在世上的代言人。這幅畫作主要由委羅基奧設計，主要的人物聖約翰和耶穌也是由其繪製，但是人們大多都認為李奧納多畫的兩個跪著的天使是此畫中最精彩的部分，天使有著蓬鬆的捲髮，被薄而透明的聖光籠罩著，親眼目睹這樣的神蹟讓他有些迷惑和震驚。在這樣細膩生動的天使旁，委羅基奧的繪畫便顯得遜色和呆板了。在這個故事的結尾，老師委羅基奧永遠地放下了畫筆，重新拾起了老本行，只做雕塑。這個故事難免有誇張的嫌疑，但我們終於欣喜地看到，學徒李奧納多堅定而沉穩地向著大師邁近。

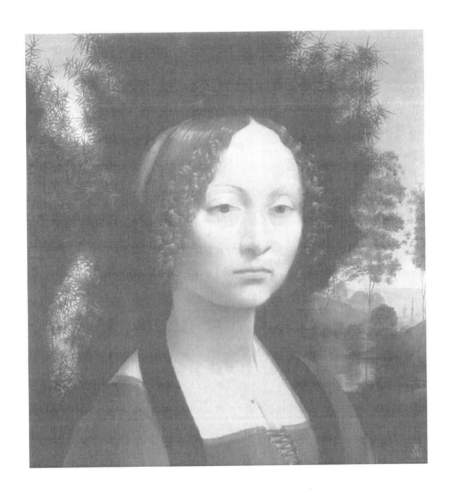

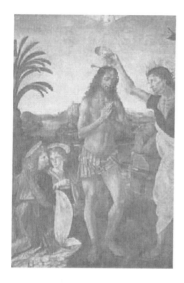

　　而這些卻不是委羅基奧作坊帶給達文西的最重要的東西，那麼最重要的是什麼呢？在達文西的時代，作坊一邊加工製造著各種藝術品，一邊群英薈萃侃侃而談，人文主義的思想就在這裡流淌和孕育，委羅基奧的作坊也不例外。常出現的人物之一是畫家桑德羅·波提且利，據說是委羅基奧的繪畫老師。波提且利比達文西年長十八歲，但達文西卻對這位頗有名氣的前輩不屑一顧，曾狠狠批判過他的〈天使報喜〉：「天使做出了無禮的動作，似乎是要將聖母逐出家門，彷彿對面的人是他不共戴天的仇敵一般，而聖母似乎絕望地想要跳樓自殺。」正如我們所知，達文西也親自畫過一幅〈天使報喜〉，不知是不是對波提且利的反擊。另一位常在作坊裡出現的是弗羅基俄——一位頗有成就的音樂家，據說達文西的里拉琴就是他教授的。除此之外，時不時還會有旅行的思想家、巡迴的煉金術師和作家在這裡稍作停留。我們可以想像，達文西像海綿一樣從各處汲取著知識，豐富著他那廣博的大腦，這裡就是他的大學。所有這些都是委羅基奧作坊帶給達文西的最重要的東西。

西格蒙德·佛洛伊德（1856—1939）

奧地利精神分析學家。精神分析學的創始人，提出了「潛意識」、「自我」、「本我」、「超我」和「戀母情結」等概念。寫過論文《達文西的童年記憶》。

瓦薩里（1511—1574）

義大利畫家、建築家、美術史家。曾師從米開朗基羅，終身服務於麥地奇家族。他在藝術上追求形式主義，屬於樣式主義流派。

父與子

當達文西在作坊裡辛苦地學藝時，他的父親在做什麼呢，我們來看一下吧。

前面提到塞爾·皮耶羅娶了第二任妻子，不幸的是這位年輕的妻子弗蘭切斯卡在嫁給塞爾·皮耶羅之後的第八年也去世了，同樣沒有留下子嗣，但皮耶羅卻有了第二個私生子。

在弗蘭切斯卡去世的第三年，皮耶羅梅開三度並終於有了自己的第一個合法子嗣，一個沿用達文西祖父名字的男孩——安東尼奧。於是，皮耶羅終於擺脫事業蒸蒸日上卻無合法子嗣的困窘境況，便不再照顧達文西的感情，甚至會時不時提醒達文西他私生子的身分，這讓達文西十分痛苦和憤怒。

　　就在這時，佛羅倫斯城發生了一起官司，達文西就是被告人之一。藝術家們彙集的地方總是相對自由和開放一些，甚至會放蕩不羈，佛羅倫斯更是如此。在當時的佛羅倫斯有一項奇特的制度，那就是允許市民把冤屈、牢騷和控告放在街角的箱子裡公布出來，這些箱子被形象地稱為「真理的喉舌」。一天夜裡，有人在箱子裡放了一封舉報信，控訴達文西還有其他三位男子和一名叫薩爾塔雷利的男子發生了同性戀關係。這對正要開始大展宏圖的達文西來說無疑是晴天霹靂。雖然當時的佛羅倫斯崇尚自由和寬容，但根據法律，如果指控成立，達文西將面臨被綁在柱子上燒死的命運。

　　這個案件共開庭了四次，最終被告四人均無罪釋放。案件中有一個名為李奧納多·托納博尼的被告，是當政的麥地奇家族的親戚，他才是案件的關鍵人物，因為有人意圖透過他來破壞麥地奇家族的名譽。作為新興的小有名氣的畫家，達文西不幸被利用，為案件增添噱頭。無故被捲入這場政治陰謀給達文西留下了嚴重的心理傷害。在監獄中，達文西忐忑不安飽受威脅，出獄後也名譽受損事業受阻。達文西曾在筆記中這樣記敘這件事對他的影響：「一塊大石被雨水沖刷乾淨了，它曾經立在高地，在一處俯瞰岩石點綴的道路道路兩旁的樹叢邊上，是各色鮮花。它久久地看著路上的岩石，被想落到它們中間的慾望所征服……有時當它渾身都是泥水或動物的糞便時，它會抬起頭，絕望地看著他來的地方：那

種獨立和寧靜的幸福」。而英國傳記作家麥克爾‧懷特更是精彩地分析了薩爾塔雷利事件帶給達文西的影響，他表示這件事情使達文西從一個外向的、自信的、精力充沛的、敏感的年輕人變成了一個不信任、懷疑和防禦的人。

　　但在此期間，達文西頗有能力和勢力的父親在做什麼呢？皮耶羅不可能不知道這起案件，但他不僅未全力營救兒子，反而埋怨兒子丟了他公證人的顏面，這才是這起案件帶給達文西的最大的傷害。

　　當然，這個案件還牽涉出了達文西的一個未解之謎──達文西是同性戀嗎？我們只知道，達文西終生未娶，而我們似乎也未能明確得知他身邊有長期陪伴的女性。前文中已經說到，佛羅倫斯城內的同性戀行為是比較自由的，也許達文西也受到了這種風氣的影響，對這種行為不以為意。

　　但是，這並不等同於達文西自己也親身參與到同性戀行為中。可是，一位叫薩萊的學徒使人們傾向於接受達文西是同性戀的觀點。

　　薩萊是達文西在米蘭時的學徒，他的全名是喬瓦尼‧賈科莫‧迪‧彼得羅‧卡普羅蒂，薩萊只是他的外號，意為「小魔鬼」，但無疑是帶著些寵愛的味道。這個外號當然是達文西給他取的，非常符合他缺乏管教的行為。從薩萊來到達文西工作室的第二天開始，達文西就在帳單上記錄了他的諸多惡行：

第二天，我請人為他做了兩件襯衣、一雙長筒襪和一件短上衣。但是當我把購買這些東西的錢備好的時候，他卻從我的錢包裡偷走了這些錢。雖然我確信是他幹的，但他死不承認。翌日，我和賈科莫・安德里亞一起吃晚飯。這個賈科莫花了2里拉的飯錢，調皮搗蛋又賠了4里拉，因為他打碎了桌上的三個油瓶，還弄灑了葡萄酒。後來他又跟我去吃晚餐……9月7日，他從跟我一起的馬可那裡偷了一支價值22索爾多的鋼筆。那是一支銀尖鋼筆，他是從他（馬可）的工作間裡偷走的。馬可找遍了整個房間，最終發現筆就藏在賈科莫的盒子裡。

這看起來似乎是向薩萊的父母告狀的憑證，但更像是無奈地記錄自己孩子的成長。達文西想要給薩萊做些衣服，錢卻被這個小鬼偷走了；薩萊在飯桌上惡作劇不斷，但達文西還是帶他一起去吃飯……我們似乎看到了這樣的情景：10歲的小惡魔總是做些惡作劇，還會不時偷點東西，達文西則像父親一樣跟在他後面幫他收拾這些爛攤子，晚上還會又愛又恨地伏在案前記錄這些事情，達文西是如此喜愛這個孩子。

關於薩萊的模樣，瓦薩里曾經記載道：「他面目俊美，清秀標緻，一頭小鬈髮，李奧納多看了極為喜歡。」這個形像我們可以在達文西的一些畫作中找到痕跡，就像達文西當年一樣，薩萊也會作為達文西繪畫的模特兒。很多人都懷疑達文西和薩萊是同性戀關係，我們不好妄下結論，但這其中

無疑是包含了父子般的情感，也許達文西只是想要個兒子而已。薩萊幾乎一直陪伴在達文西的身邊，而達文西也在遺囑中留給了薩萊他在米蘭的房產。

實際上，達文西是鼓勵和頌揚愛情的，他曾經表示，如果詩人可以鼓勵人們去愛，那麼畫家也能做到，甚至是做得更好。這其中當然有著達文西的一些「偏見」，他總是認為繪畫是最好的藝術，無論是雕塑還是詩歌都無法與之媲美，但是這無法掩蓋達文西對愛情的態度，他認為繪畫可以幫助人們更好地去愛。近些年來，有人認為達文西曾經和一位叫做克萊莫娜的交際花來往甚密，甚至很多畫作都是以克萊莫娜為原型創作的。

而佛洛伊德對此也有自己的看法，他認為達文西之所以終身未娶，是因為「這樣的人可能將別人投入愛情的那種滿腔熱誠傾注於研究，而且他寧願把自己獻給研究工作而不是愛情」。當然，無論達文西是否是同性戀，是否終身未娶，這些都不影響他的偉大。

關於達文西和父親的關係，還有這樣一個故事：一位文西鎮的農民用無花果樹製成了一個小圓盾並請求塞爾·皮耶羅將它帶到佛羅倫斯飾以圖案。於是，塞爾·皮耶羅便將這個任務交給了自己的兒子李奧納多。在此之前，李奧納多曾經繪製過一幅美杜莎的頭像，這次他希望能有同樣驚人的效果，於是，傳記家瓦薩里這樣記載道：

　　為了得到這種效果，李奧納多把大大小小的蜥蜴、壁虎、蟋蟀、蝴蝶、蝗蟲、蝙蝠和其他奇形怪狀的動物收集起來，帶進自己的房間，關緊房門禁止他人進入。他將這些動物的不同部位組合在一起，拼成了一個面目猙獰、奇醜無比的怪物……他將怪物畫到盾上，畫成的怪物從陰暗的岩石縫中跳將出來，血盆大口濺出陣陣毒液，眼中噴出股股火焰，鼻孔冒出滾滾濃煙。

　　讀到這裡，我們不禁感慨達文西的創造能力。在李奧納多的創作過程中，這些動物的屍體早已腐爛，散發出陣陣惡臭，但他卻對此毫不在意，全身心地投入在創作中。在他畫好之後又發生了什麼呢？

　　於是一天早晨，塞爾・皮耶羅來到兒子的住處取盾。敲門後，李奧納多打開房門，讓他稍等片刻。他返身回到房間，將盾置於畫架之上，畫架就放在窗前，他將窗簾拉上，使屋裡光線變得黯淡，然後請父親進來看。塞爾・皮耶羅進屋後一眼望去，嚇得跳了起來，還以為那不是一面盾，看到畫在盾上的東西，不由自主地向後退去，李奧納多趕忙將他扶住，說：「這畫就是用來搭配圓盾的，你現在可以取走了，這就是我想得到的效果。」

　　這個真實性無從考證的故事再次讓我們看到了李奧納多畫技的精湛，同時也讓我們看到了這對父子的緊張關係。這個故事還有個有趣的結尾，被驚嚇到的父親也不甘示弱，他

買了個盾給了農夫，暗中把達文西畫好的盾高價賣給了佛羅倫斯的商人，從中狠狠地賺了一筆。

看到這裡，我們也許覺得達文西和父親的關係已經到了水火不容的地步，以致於後來父親連一點遺產都不肯留給達文西，而達文西後來也發表過關於父子關係的言論。

童年的傷害無疑是沉重的，像一顆定時炸彈一樣深埋在內心深處，隨時可能爆炸。

但事情也許不是我們想像的樣子。在達文西生命中長期缺席的父親即使在把他接到佛羅倫斯後也並未給予他多一些父愛，達文西私生子的身分也像胎記般如影隨形，成為他和父親永遠的隔閡。但血濃於水，我們還是要相信在這恨背後有著別樣的愛，如果不是這樣，面對父親的死亡，達文西一直簡短有序的筆記怎會突然重複、囉嗦和混亂。

獨立門戶

在委羅基奧門下當了十年的學徒後，1477 年，李奧納多有了自己的工作室。十年前一個站在佛羅倫斯大街上驚嘆的少年如今已在濟濟人才中站穩了腳，努力創造著自己的未來。

但是，李奧納多的工作並不像我們想像的那麼順利，薩爾塔雷利事件讓達文西生意慘淡。在第二年的開頭他接到了第一份訂單，雖不是作為第一人選，卻也可以帶來足夠的聲

望，因為這是佛羅倫斯執政團的訂單。訂單的內容是繪製一幅懸掛在韋奇羅宮小教堂的大型祭壇畫，畫作要表現瑪利亞出現在聖伯納德面前。但李奧納多並未珍惜這珍貴的第一份訂單，因為他並未完成這幅畫作，這是他第一份未能完成的作品，卻絕不是最後一份。

〈聖哲羅姆〉就是另外一幅未完成的著名畫作。聖哲羅姆是 4 世紀時著名的希臘學者，是宗教和人文主義完美結合的象徵，他曾在敘利亞的沙漠中隱居過一段時間，這段經歷備受畫家們的鍾愛。在畫作中，三十幾歲的羅姆被描繪成老者的模樣，但沒有鬍鬚，他全身消瘦，右手正舉著石頭準備擊打身體來抵制飢渴帶來的幻覺，頸項和肩膀上的肌肉因為用力而緊繃，據說，這是達文西第一幅人體解剖方面的作品。

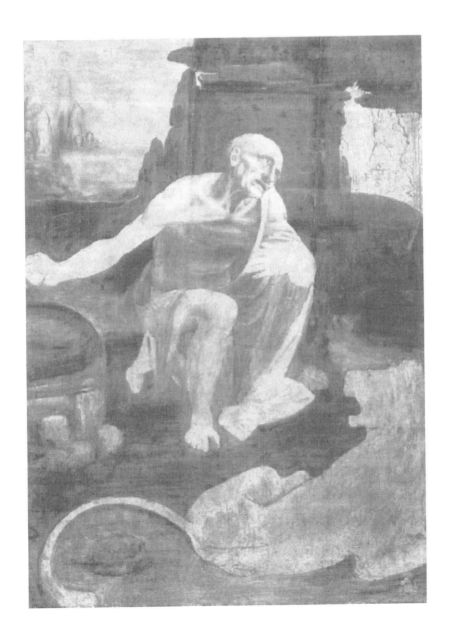

　　因為羅姆曾經為獅子拔過腳刺，於是，每幅表現這個主題的畫作中必然出現獅子，李奧納多的也不例外。但是，李奧納多的獅子絕對超越其他人的，他曾敘述過自己畫獅子的過程：「我曾在佛羅倫斯親眼見過獅子舔食一隻羔羊的過程，那裡養著 25 或 30 隻獅子。獅子在舔了幾口之後將羔羊身上大部分的毛都舔掉，然後慢慢吃掉。」可見，李奧納多像小時候臨摹狗和馬一樣，從對動物的真實臨摹過程中打磨畫藝，最終畫出了栩栩如生的獅子。不僅如此，在達文西的畫中，獅子還帶著更深的隱喻。如果我們嘗試著換個視角，獅子就成為羅姆的觀眾，驚愕地張大了嘴，使畫作帶有了戲中戲的味道。達文西還在這裡玩了一個雙關的把戲，那就是 leone（獅子）和 Leonardo（李奧納多），無疑，這個獅子還代表達文西，他經常把自己比作「渴望光榮」的獅子。毫無疑問，此時，達文西的畫中已經出現了多重象徵，而這種表現方式將會反覆在他的畫作中出現。

　　更加精彩的在於李奧納多對羅姆神情的刻畫，獅子望著羅姆，羅姆一臉懺悔的表情望著上方的十字架，希望靈魂不會因飢餓和痛苦墜入魔鬼手中。在前人的作品中，羅姆一般都是坐於隱居的洞外，但在達文西這裡，羅姆顯然是在洞內，而風景卻隨著圖畫右上方的洞口無限延伸，遠方竟然還反常地出現了一個教堂，這也許是暗示羅姆的教父身分，又

也許是表示羅姆的虔誠。後來經過考證，證實這個教堂就是佛羅倫斯的新聖母瑪利亞教堂。

在此期間，達文西還接到了一份重要的訂單 —— 為聖多納托的奧古斯丁修道院繪製一幅大型祭壇畫，也就是廣為後人推崇的〈三博士來朝〉。鑒於達文西有不完成訂單的「壞習慣」，合約中這樣寫道：「兩年之內，最多不超過 30 個月，如果在規定時間內沒能完成，創作者已創作完成的部分就會被予以沒收，我們有權隨意處理完成的部分。」除此之外，合約的其他條件也十分苛刻，達文西不僅無法馬上領到報酬，還要自己承擔顏料等開支，但達文西還是接受了這份訂單。為了完成這份訂單，達文西可謂入不敷出，他買不起顏料，便為修道院做些雜活，卻只獲得一車柴火作為報酬，但這些艱辛更加凸顯了畫作的偉大。

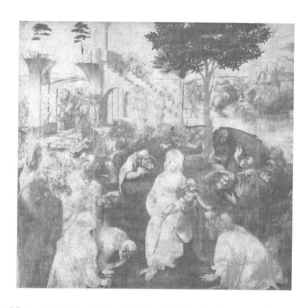

　　〈三博士來朝〉的內容是三個東方的國王來到伯利恆向初生的基督表達敬意，也是文藝復興時期常見的主題。李奧納多的〈三博士來朝〉與他的其他作品一樣，不同於同時期其他畫家的作品，也正是這樣才更加展現了他的與眾不同。在李奧納多的〈三博士來朝〉中，所有的人物處在巨大的漩渦之中，而不是像先前的畫作一樣把人物安排在路上，這巨大的漩渦帶有強大的衝擊力和裹挾力，給人以強烈的視覺和心理衝擊。這漩渦還帶有一種不安的裹挾感，聖母子安詳地坐在中央，而其他朝拜者雖然匍匐在周圍，卻帶著詭異的威脅意味，似乎隨時要將聖母子吞沒。除了漩渦之外，聖母子和他們身旁的兩位聖賢構成了金字塔結構，這將成為文藝復

興中常用的構圖。更為重要的是，這幅畫中精確地運用了透視法，讓人仿若置身其中。另外，這幅畫分為前景和後景，前景中每個人都對處在中間的聖母子表達虔敬的祝福，後景中卻是希律王的屠殺，這再次構成了強烈的對比和衝突。除此之外，畫作還帶有宗教式的寓言，畫中央的大樹的根部似乎將要碰到小基督的腦袋，這暗示了賽亞的預言：「耶西的樹幹將會長出一根枝條，他的根會長成一個分支。」而破敗的房子則暗指毀壞的「大衛的房子」，嫉妒的誕生則會使這房子復原。約瑟作為基督的父親，一直在其他版本中占有重要地位，但李奧納多卻大膽地將其模糊化，不僅使他身處邊緣地帶，還無法明確辨認。將約瑟這樣畫似乎是李奧納多的一個偏向，在他的其他畫作中也常做這樣的處理，我們無法確定這是否與他和父親的關係有關，但也難免如此猜測。

不僅如此，經過研究，很多人都認為在畫的最右邊站著的那位年輕人就是達文西的自畫像。先不要驚訝，文藝復興時期的畫作經常以現實人物作為模特兒，也許這也是人文主義思想的反映，神開始人性化了。藝術家既可以把自己畫進畫中去，還可以按照委託人的要求把委託人的面孔畫進畫中以顯示地位。〈三博士來朝〉中的這個年輕人並未像其他人一樣注視著中央的聖母子，而是把頭扭向後方，用手臂指示觀眾的視線，但自己卻置身事外。他和當年委羅基奧的大衛像如此相似，讓人認為這就是時年 29 歲的達文西。

　　這幅畫作和達文西許多其他的作品一樣是未完成的，只是上了底色，細節部分甚至還處於草圖階段，但這完全不影響它的偉大，那些模糊未定的形象反而增添了它的魅力。

　　但這幅作品不僅未按時完成，最終也因為修道院被毀壞而未被交付，現收藏於烏菲齊美術館。這幅畫的狀況不容樂觀，畫的表面覆蓋著一層由膠水、油畫顏料和樹脂組成的光澤面，有些地方甚至因為氧化作用而被漂白。於是，烏菲齊美術館在 2001 年時曾想清潔和修復這幅畫作，讓它再次清晰起來，但卻遭到了外界的一致反對。我們並不需要清晰的畫面，我們需要的是達文西本身。

　　在自己的工作室裡，李奧納多不僅沉迷於繪畫，當他在委羅基奧的工作室接觸了布魯內萊斯基的起重機設計後，他熱愛建築的心又開始萌動。此時，李奧納多無疑對起重裝置產生了濃厚的興趣，他總是驕傲地向眾人演示一個宏大的設計，那就是將佛羅倫斯聖喬瓦尼教堂的屋頂升高，目的是在毫不損壞原建築的前提下在教堂下加築台階。這在人們看來是異想天開，但實際上並非那樣不切實際，在此之前，就有工程師將教堂塔樓移走的成功經驗，而加高台階可以有效預防洪水的侵襲。

　　考慮到薩爾塔雷利事件對達文西的影響，我們在他的手稿中發現了一個打開監獄門的裝置，這個裝置由一個三棱錐的絞盤和一個與之構成直角的螺栓構成，螺栓底部有一個被

李奧納多稱為「火鉗」的裝置，李奧納多希望借助這個裝置輕而易舉地打開監獄的門，重新回到自由的世界中。除此之外，李奧納多還設計了水利發動的磨粉機、漂粉機和發動機，並細緻而準確地繪製了圖紙，從不同角度展示了這些機器並配以文字對原理進行解釋。除了這些機械外，李奧納多還第一次考慮了人類的飛翔，在筆記中，他潦草地繪製了想像中的飛行器，機翼頗似蝙蝠的翅膀，尾翼則是鳥類短促有力的尾巴。

烏菲齊美術館建於 1560 年，位於義大利佛羅倫斯市，原為麥地奇家族的辦公廳，「烏菲齊」在義大利語中即代表「辦公廳」，現為世界著名的繪畫藝術博物館。該館因收藏大量的文藝復興時期的繪畫作品而聞名，有「文藝復興藝術寶庫」之稱。

麥地奇家族

文藝復興時期的義大利不僅僅孕育著人文藝術，還充斥著政治的鉤心鬥角。當時的義大利半島分為十二個獨立的城邦，這些城邦之間爾虞我詐互相競爭，隨時可能陷入全面戰爭。在這十二個城邦中，羅馬、米蘭、威尼斯、那不勒斯和佛羅倫斯是五個主要的大城邦，其中佛羅倫斯是家族統治，威尼斯是利益集團統治，羅馬則是天主教的集權統治。而在義

大利外部，還有東方奧斯曼帝國和西方法國的威脅，局勢可謂風雲變幻，動盪不安。

我們可能難以想像，藝術之都佛羅倫斯竟然是由麥地奇家族的專制統治造就的，以致於文藝復興時期佛羅倫斯的大師們幾乎都是麥地奇家族的門客，達文西也不例外。1469年，洛倫佐‧麥地奇繼位，這是一位縱橫捭闔的政治家，雖然進一步成就了佛羅倫斯的繁華，卻也樹敵不少。

就在達文西的工作室成立的第二年，佛羅倫斯發生了著名的「四月陰謀」，是財大氣粗的帕齊家族在羅馬的支持下企圖推翻麥地奇家族統治的政變。四個刺客在星期天的彌撒儀式上刺殺了洛倫佐的弟弟朱利亞諾，洛倫佐也不幸負傷，但起義軍卻沒能成功占領西納里亞宮殿，以失敗告終。麥地奇家族對此進行了強有力的報復，第一天晚上就動用了大規模的私刑處決了大多數的起義者，對四個刺客更是窮追不捨。

有三個刺客在事後被抓獲並絞死，成功逃離義大利的刺客貝爾納多‧迪‧班迪諾也於第二年在君士坦丁堡被抓獲，遣返佛羅倫斯後被絞死。執行當天，李奧納多也在圍觀的眾人之中，他如實地記錄下了當時的情況，不僅有犯人被絞死的素描，還有詳實的文字記錄：「不大的棕褐色四角帽；黑絲嗶嘰緊身衣；帶有襯裡的黑色皮馬甲；狐狸毛皮為襯裡的藍色外套；皮馬甲領子上飾有片片紅黑兩色的天鵝絨；黑長筒襪。」

　　素描中，貝爾納多雙手反綁在身後，光著雙腳，身體在空中擺動，神情憂鬱而安詳。無論是素描還是文字，都讓人感到一種冰冷的感覺，死亡並未讓達文西內心波動起來，他只是拿起畫筆如實記錄，這讓我們想到了他日後的解剖工作，同樣冷靜從容。這雖然是一幅寫實的素描，但畫作中人物的神情顯然也不是符合麥地奇家族主流觀念的。在麥地奇家族當權的時代裡，一個年輕人要想在佛倫洛薩出人頭地是無法避免與這個強權家族接觸的，但李奧納多對此的描述卻是「麥地奇家族創造了我，也毀滅了我」，那麼，他們之間究竟有著怎樣的故事呢？達文西的才華備受矚目，但顯然不屬於麥地奇家族極為喜愛的年輕人。當政者洛倫佐是古典教育塑造出來的守舊者，他自小接受希臘文的教育，熱愛傳統學問和古代經典，這與從未上過大學、崇尚實踐的達文西完全背道而馳。在這種情況下，李奧納多先是捲入了薩爾塔雷利事件，然後沒有完成受執政團之托的聖貝爾納多小教堂的祭壇畫，又畫了上述絞死刺客的素描，這一切都讓麥地奇家族頗有微詞。

　　但不可避免，李奧納多還是麥地奇家族的門客之一，不僅作為畫家，還作為音樂家和詩人。前面提到過，達文西在委羅基奧的工作室裡曾和音樂家弗羅基俄學過里拉琴，在當時的佛羅倫斯，會演奏一樣樂器是令人尊敬的。那麼，什麼

是里拉琴呢？在文藝復興時期的繪畫中，常會出現天使彈奏里拉琴的形象，李奧納多演奏的正是這種里拉琴。里拉琴是在中古提琴的基礎上改進而成的，而中古提琴是小提琴的前身。里拉琴有七根琴弦，其中五根用於演奏旋律，由心形的弦軸箱中的琴栓調音；其餘兩根琴弦是「開弦」，只能發出單一的音調，用大拇指撥彈來打拍子。達文西的樂譜並未流傳下來，但在他的手稿中我們仍能發現少量的音樂短句，他將圖畫、音符和文字融合在一起編成有趣的小謎語，其中有一則是這樣子的：

amo [魚鉤的圖畫]；resollamifaremi [音符]；rare [文字]；lasolmifasol [音符]；lecita [文字]

在義大利文中 amo 是魚鉤的意思，那這個謎語就可以譯成「Amore sola mi fa remirare, la sol mi fa sollecita」，意思是「只有愛情能使我記住，也只有愛情能使我充滿熱情」。

於是，再結合里拉琴的用途和時代，我們可以推測，達文西很可能會演奏以麥地奇家族的狂歡節歌曲和曼圖亞民歌為代表的音樂，主題大都和愛情有關，音樂明快輕鬆。在演奏時，達文西還會即興賦詩，或者吟唱洛倫佐‧麥地奇作的愛情詩。談起這些作品，人們總是這樣說：「既符合大眾口味，又具有貴族氣派。」

　　而更多的時候應該是達文西演奏，卡梅利演唱。卡梅利是當時佛羅倫斯著名的詩人之一，他的詩風曾被紅衣主教總結為「幽默、刺激和甜蜜」。比如：

　　那個女人的情人在唱歌；
　　草地上滿是白天的露水。

　　我們可以想像，在麥地奇家族炫目的宮殿裡，達文西和卡梅利默契地演奏和吟唱，他們歌頌愛情，歌頌麥地奇家族為佛羅倫斯帶來的輝煌，一切是那樣和諧，卻又帶著無奈和辛酸。也許是惺惺相惜，又也許是同命相連，達文西和卡梅利結下了深厚的友誼。在卡梅利給達文西的一封信中我們發現了這樣的句子：

　　李奧納多，你為何如此煩惱？

　　從中我們可以看到，達文西的生活此時並不很順利，工作室裡生意慘淡，強權者洛倫佐似乎並不十分看好達文西的才華，而他卻要每日強顏歡笑為洛倫佐演奏里拉琴。

　　1481 年，促使達文西出走米蘭的導火線終於爆發。在這一年，洛倫佐決定在政治上向羅馬示好，便派遣多名藝術家去羅馬協助裝飾新建的西斯廷教堂，被選中的藝術家有佩魯吉諾、波提且利、吉蘭達約和柯西莫‧羅塞利，其中佩魯吉諾是李奧納多在委羅基奧工作室的同學，波提且利則是達文西

51

挖苦過的畫家。這份合約在經濟上收入不菲，在政治上又是文化宣傳，被選中的藝術家代表了佛羅倫斯的藝術水準，這讓經濟吃緊、懷才不遇的達文西大為光火。又逢〈三博士來朝〉遇到創作上的瓶頸，達文西可謂是跌進了低谷，正在這時，達文西收到了米蘭當權者盧多維科拋來的橄欖枝，便收拾行囊北上而去。

第三章　在米蘭的十八年

軍事工程師、建築師和解剖學家

米蘭最初只是個城鎮，羅馬人稱其為「梅迪奧蘭」（Mediolanum），意思是「平原的中央」，聽起來應該是水土豐饒的交通便利之地，但事實並非如此。米蘭不僅自然環境惡劣，還因為地理位置受到周邊國家的威脅：東有法國，西有威尼斯，北有羅馬，南有佛羅倫斯，真可謂是四面楚歌。

與佛羅倫斯不同，米蘭是封建城邦，主政者稱為大公。當達文西在 1482 年的冬季抵達時，米蘭大公是焦恩·賈力佐，但實際掌權的統治者卻是盧多維科·斯福爾扎。盧多維科·斯福爾扎家族是米蘭新崛起不久的新貴，從盧多維科的祖父穆佐·阿滕德羅開始登上歷史舞臺。穆佐·阿滕德羅是一名驍勇的軍人，斯福爾扎是他作戰時的名字，在義大利文中的意思是「以力服人」，他的兒子弗朗西斯科繼任成為米蘭大公。但是弗朗西斯科生性風流，在婚生子之外還有多名私生子，繼承他公爵地位的兒子賈力佐·馬利亞有過之而無不及，是出名的暴君。賈力佐·馬利亞在三十多歲時被刺殺，他唯一的兒子——八歲的焦恩·賈力佐繼任，此時，野心勃勃的攝政盧多維科終於借助焦恩的年幼無知成功掌握了政權。

盧多維科的血液裡流淌著祖父的血液，他冷酷果敢、野心勃勃，由於他性格豪放、皮膚黝黑，人們贈給他「摩爾人」

的外號。盧多維科雖相貌粗獷、略顯粗鄙，但著實是政治上的鐵腕人物，以致當時有一首流行歌曲這樣唱道：

天上只有一個上帝，地上只有一個摩爾人。

盧多維科雖然缺乏文藝氣息，但深知米蘭的強大需廣納賢才。與此同時，達文西大膽而準確地預測了盧多維科統治下米蘭的需要，巧妙而不動聲色地迎合專制者的野心和虛榮心，在給盧多維科的自薦信中，他把自己打造成了完美的無所不能的軍事工程師，甚至還附上了一份詳盡的軍事機械列表：

1. 我能造出一種極其輕便而又堅固的橋，軍隊能攜帶行走數里，便於追擊和躲避敵人。

2. 圍城時，我知道如何排掉護城河裡的水，還知道如何建造大量的橋梁器械，包括浮橋、雲梯和其他遠征器械。

3. 如果遇到地勢過高或者地勢險要堅固而且不易爆破攻陷的地點，我有辦法破壞任何堡壘或要塞，哪怕它們建立在岩石上。

4. 我計劃造一種迫擊炮，它能方便地噴射出暴風雨般的小石頭，伴隨著產生的煙霧，使敵軍陷入混亂。

5. 我有辦法在壕溝甚至江河底下挖掘迂迴的道地，並且不發出任何聲音，從而可以達到既定的目標。

6. 我能製造裝甲車。這種車安全又堅固，可以衝鋒陷陣，任何武器和部隊都無法抵擋。緊跟在裝甲車之後的步兵十分安全，不會遇到任何阻擋和傷害。

7. 如果需要，我能製造大砲、迫擊炮和各種美觀實用的輕武器，這些武器同通常使用的武器有很大的差別。

8. 如果炮擊不起作用的話，我能製造彈弩、投石機和鐵蒺藜，以及其他能發揮神奇功效和廣泛用途的器械。

9. 如果發生海戰，我也能設計各種最有效的進攻和防守武器，還有能抵禦最猛烈的炮火攻擊的戰艦。

我們看到，這些武器中有「能方便地噴射出暴風雨般的小石頭」的迫擊炮，有「安全又堅固，可以衝鋒陷陣」的裝甲車，而達文西最後還不忘補充「總而言之，我能發明不計其數的各種用於攻擊或防守的機器」。

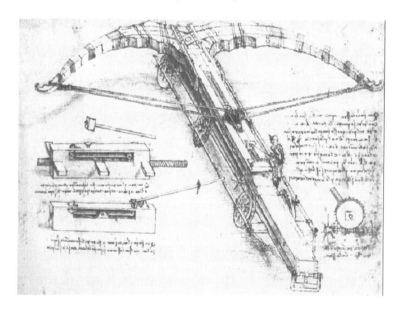

　　我們似乎很難想像，達文西是以軍事工程師的身分前往米蘭的，但事實就是如此。無論是否是佛羅倫斯的境遇讓達文西想要暫時放下畫筆，無論這些武器是否是紙上談兵，達文西都達成了自己的願望，成為米蘭的軍事工程師。

　　達文西在自己的手稿中設計了眾多的軍事武器，有「可以用於夜間攻擊橋梁」的潛水艇；有利用阿基米德的蒸汽壓力理論設計的銅製大砲，它的「砲彈猛地射出，聲如咆哮，簡直就是個奇蹟」；有採用鳥類飛行原理設計的水平式撲翼飛機和垂直式撲翼飛機……這一切都像是幻想，被潦草地記錄在紙張之上，雖然現在這些技術已經不再是幻想。

　　和達文西畫在稿紙上的軍事武器一樣，他的建築設計也只能在稿紙上留給後人瞻仰。當米蘭大教堂的財產委員會打算給大教堂添加一個穹頂時，達文西躍躍欲試，甚至還準備了一份熱情洋溢的演講稿：

> 大家都明白，只有正確服用藥物之後，它才會恢復病人的健康。如果一個人既了解人、生命和人體構造，又熟稔藥物的特性的話，他才能正確使用藥品。對這些事情了解透徹的人也勢必知道其對立面，成為一個無人能及的高明醫生。這也正是患有痼疾的大教堂所需要的。大教堂最需要一個醫生般的建築家，他應深知建築的本性，懂得正確建造房屋所要遵循的準則。

　　這份演講稿還有個漂亮的結尾：「選我，或選擇表現比我更好的人。不要摻雜任何感情色彩。」看來，自信的達文西志在必得，可惜延期了三年的項目最終讓達文西失去了興趣，將建築比作身體的理論和這份演講稿一起沉入歷史中。但是，在此期間達文西對建築學的研究卻沒有被歷史的塵埃湮沒，他說明了拱形結構是如何分配重量的：

　　井裡有個秤，一個人站在秤上。他伸出手和腳抵著井壁，你會發現秤上顯示的體重要比原來低不少。如果在他的肩膀上附加重物，你會發現加的東西越多，他的手臂和腿部對井壁的壓力就越大，秤上的讀數就越小。

　　就這樣，達文西形象地說明了拱形結構可以橫向分配負重而非僅依靠豎直支撐力量的原理。

　　與軍事工程師和建築師不同，達文西在解剖上可是實踐出真知的典範。達文西很早就對人體解剖產生了巨大的興趣，他在這方面的成就也的確拓寬了他的藝術之路。在達文西看來，解剖學是繪畫的基礎，他曾在筆記中寫道：「這種表現形式對一名優秀的繪畫者十分重要，就好比優秀的語法家要知道單詞的拉丁文起源一樣。」我們不知道達文西究竟是何時開始真正接觸解剖的，但在米蘭時，達文西對解剖的興趣最為強烈，甚至打算出一本名為《論人體的形態》的解剖方面的書，關於這本書，達文西這樣描述：

這一著作應該從人的概念開始……並且將描述子宮的性質，以及嬰孩是如何在其中生存的，描述其成長的各個階段以及在其中被養育的方式，還有它的成長以及各個階段的間隔，是什麼力量使其出生，又是什麼原因使有些嬰孩出生的時間比預定的要早。然後我將描述當嬰孩出生後，哪些部位生長得快一些，並且測量一個一歲嬰孩的尺寸。我將描述成年的男人和女人，他們的尺寸和他們的臉色、膚色以及相貌的種類。描述他們是如何由血管、神經、肌肉和骨骼所組成的。這部分我將在書結尾時完成。我將分四部分描述人的普遍狀態，即：歡樂和與之相關的不同形式的笑，還將描述笑的原因，不同方式的哭泣及其原因，爭鬥及相關的殺人、逃避、恐怖、兇殘、勇敢、謀殺和屬於所有相似情況的不同形式，包括行走、推、抬、靜止、支撐及相似行為。然後描述姿態和運動；然後是透過眼和耳……的功能所進行的觀察……

寥寥數字已經使我們看出這將是一部偉大的巨作，達文西只是從解剖學出發而已，他想要研究的是人類甚至於整個世界。

為了幫本書附上真實而準確的圖示，達文西在這一時期又繪製了一系列的素描，其中有的展示了人類的肌腱和肌肉運動，有的展示了人體的比例，而最為著名的當屬〈維特魯威人〉。之所以稱為維特魯威人，大概是因為達文西深受維特魯威的影響。維特魯威是西元 1 世紀時羅馬偉大的建築家

和軍事工程師，他在著作中提出了關於人體和諧比例的相關理論，而達文西的素描中的一些人體比例也是從中截取的，例如：肘部到手的中指尖的長度為身高的五分之一；肘部到腋窩的長度為身高的八分之一。〈維特魯威人〉是一幅鋼筆素描，描繪了一個男子，男子的頭部保持不動，但身體做出了兩個姿態。首先，男子身處一個正方形中，雙腳併攏、雙臂水平伸出，這時便驗證了「人伸開的手臂的寬度等於他的身高」。接下來，男子身處一個圓中，雙腿跨開，手臂微微高舉，此時便驗證了更為專業的維特魯威定律：

如果你雙腿跨開，使你的高度減少十四分之一，雙臂伸出並抬高，直到你的中指的指尖與你頭部最高處處於同一水平線上，你會發現你伸展開的四肢的中心就是你的肚臍，雙腿之間會形成一個等邊三角形。

如果僅僅停留在人體的形態，那最多是個一流的解剖學家，而無法成為達文西，達文西已經開始在解剖學的基礎上思考死亡和靈魂。他從不同角度描繪了人類的頭骨，有側面圖，有截面圖，有俯視圖，有表現臉部血管分布的，有表現顱內神經的……而這些只是達文西研究的基礎，這些素描更大的價值在於達文西的批註，其中一幅頭骨素描被按比例分割成方形，其中兩條線段相交的地方被達文西認為是人類靈魂居住的地方，也就是亞里斯多德曾經假設的「共通感」所

在地。在達文西看來，共通感是用來判斷其他意識所提供的資訊的器官，處在大腦的中央，是靈魂的來源。可是，達文西並未進一步解釋為何簡單地把人的靈魂放置在此處，而現代科技也早已證明人類的大腦並非如此，但達文西對人類靈魂的思考仍是令人尊敬的。

> ### 亞里斯多德（前 384—前 322 年）
>
> 　　古希臘哲學家、科學家和教育家。柏拉圖的學生、亞歷山大大帝的老師。他的著作包含許多學科，包括了物理學、形而上學、詩歌（包括戲劇）、生物學、動物學、邏輯學、政治、政府以及倫理學。和柏拉圖、蘇格拉底（柏拉圖的老師）一起被譽為西方哲學的奠基者。亞里斯多德的著作是西方哲學的第一個廣泛系統，包含道德、美學、邏輯和科學、政治和玄學。

瘟疫中的巨作

　　在達文西到米蘭的第二年，黑死病開始在米蘭蔓延，並一直持續了三年。這次的瘟疫要比李奧納多在佛羅倫斯經歷的嚴重得多，每天都有成車的屍體被運送和掩埋，整個城市處在恐懼的陰霾之中，人們的祈禱也變得歇斯底里。

　　這個疾病蔓延的城市讓達文西困擾不堪，要知道達文西的手指上可是常會帶有玫瑰水香味的，他曾抱怨：「人們就

像山羊一樣，成群結隊，摩肩接踵，走過之處臭氣熏天，到
處傳播瘟疫和死亡。」於是，李奧納多幾乎終日待在工作室
裡繪製著心中的天堂，這就是另一幅巨作〈岩間聖母〉的
誕生。

　　這又是一個能夠帶來光榮和榮耀的訂單，是無沾成胎協
會與李奧納多、伊萬傑利斯塔、安布羅焦‧德‧普雷迪三位畫
家共同簽訂的，內容是為米蘭最大的教堂聖弗朗切斯科‧格
蘭德教堂繪製祭壇裝飾畫。這幅裝飾畫要由三幅畫構成，毫
無疑問，達文西負責中心畫，即〈岩間聖母〉。按照合約的
要求，畫作中聖母子身邊應圍繞一圈小天使和兩個先知，但
「善於」違約並帶來驚喜的達文西肯定不會如此按部就班，
最終畫作上只出現了一個天使，先知不見蹤影，反而憑空多
出了小聖約翰。但無沾成胎協會還是欣然接受了這幅畫作。

　　與米蘭瘟疫肆虐的景象截然相反，〈岩間聖母〉完全
是一派安寧迷人的景象，雖然也帶著些許荒涼。這幅畫作
與〈天使報喜〉一樣，把人物置於場景之中：聖母子一家在
趕路途中感到疲憊且天色已晚，於是就決定在這個山洞中過
夜。在這個與世隔絕的山洞裡，天使的手指向一處，小聖約
翰的手作祝福狀，聖母安詳而富有力量，抬起左手為聖子遮
光，荒涼的山洞瞬間變得溫暖和安全。在這幅畫的左上方依
舊是別有洞天，像是一扇可以通往外部的窗子，這不禁讓人

想到了〈聖傑羅姆〉中的洞口。除此之外,達文西將自然界的岩石和植物搬到畫布上,不僅真實而生動,重新組合後還帶有深思熟慮後的宗教象徵:聖母頭部的右側是象徵「聖靈的鴿子」耬斗菜;小基督腳下是象徵愛與前程的心形葉子植物,膝蓋旁則是象徵美德的報春花;小聖約翰腳下的是象徵重生的莨苔。但是,讓人疑惑不解的是,傳統上基督和聖約翰應該在聖家族離開埃及的途中相遇,而達文西卻將兩人的相遇設計在這個山洞中,在兩人還年幼時。

但是,現藏於英國倫敦大英博物館的〈岩間聖母〉卻並不是這一幅,而是達文西另行繪製的一幅。與先前的版本相比,這個版本顯然作出了讓步和妥協,更具有宗教氛圍:岩石完全遁入了黑暗之中,四位主要人物凸顯出來。為了更加明顯地區分小基督和小聖約翰,達文西在小聖約翰的肩上增加了十字架,並且在聖母子和聖約翰頭上都添加了聖光輪。非常值得注意的一點是天使收回了食指,聖母的手卻顯得更加有力。當先前版本的〈岩間聖母〉面世時,聖母和天使的手勢可謂是十分惹人注意,也引發了不同觀點的討論,而這些都根源於手勢對傳統的突破。不僅如此,達文西在後來的作品中也出現了這樣的手勢,如〈聖母子與聖安娜〉中聖安娜伸出了左手的食指,〈施洗者約翰〉中也有伸出的右手食指。我們不知道達文西究竟想要透過這樣的手勢表達什麼,

但是顯然達文西在第二版的〈岩間聖母〉中作出了妥協，使它回歸了傳統的風格，但也成為附庸之作。

但是，瘟疫是無處不在的，瘟疫未侵擾達文西的肉體，卻在他的內心中肆虐。達文西無法只生活在〈岩間聖母〉的虛構的美好之中，現實讓他逃無可逃，他在這一時期畫了眾多的寓言畫，最為主要的是「享樂之後就是痛苦的必然性」和「妒忌對美德的攻擊」兩個主題的素描。這兩張素描較為粗糙，但是其內涵卻涉及了哲學中的兩面性，有著更為重要的價值。

在享樂和痛苦的寓言畫中，享樂和痛苦被描繪成一個身軀上的兩個頭和兩對手臂的男人，其中享樂是長髮的青年，痛苦是癟嘴的老人，達文西在旁邊注釋：「享樂與痛苦是雙胞胎，因為他們密不可分，彷彿就是黏在一起。」在妒忌和美德的寓言畫中，妒忌和美德也被描繪成一個連體人，達文西對此的注釋則是：「美德出生之時，她又生出妒忌與自己作對，妒忌就像美德的影子永遠伴其左右。」在這一類寓言畫中，還涉及快樂、財富、懺悔、忘恩等多個主題。這些寓言畫給人以一種不安的感覺，達文西內心的混亂似乎從這時開始顯現了。

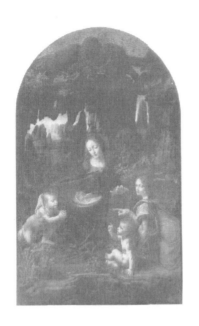

　　除此之外，在瘟疫中，達文西還思考了理想的城市建構，希望這樣的城市是一個乾淨有序的城市，可以避免瘟疫的肆虐。為此，達文西還畫了一幅未來城市的設計圖，這個理想城市有兩層，上面一層為行人區，下面一層是人工水道運輸系統、商舖和普通人的住所，樓梯是螺旋梯以防止有人在陰暗處隨地大小便。在這場瘟疫的刺激下，達文西總想改進公共衛生，甚至還為此設計過理想的廁所：

　　廁所裡的坐墊應像女修道院裡的十字轉門那樣轉到另一邊，然後憑藉平衡力重回原來的位置。廁所的天花板應打有小孔，以便通風，使裡面的人呼吸順暢。

　　瘟疫還使得達文西再次拾起了飛翔的夢想，但他卻未設計飛機，而是設計了降落傘，他繪製了一幅降落傘的草圖，並配以文字：「如果人身上披著 12 臂長寬、12 臂長長的用亞麻布做成的降落傘，那他無論從多高的地方往下跳都會毫髮無傷。」這聽起來像是一場荒唐的冒險，但 2000 年時英國跳傘運動員阿德里安·尼古拉斯實現了達文西的夢想。尼古拉斯將亞麻布換成了棉質油畫布，製成了重達兩百磅的巨大的降落傘，他從近一萬英呎高的地方試跳，降落過程十分順利，只可惜必須在最後階段拋棄這龐然重物採用現代降落傘，否則將被它緊緊壓住。

　　我們不知道達文西是何時開始寫筆記的，據我們所知，在委羅基奧工作室時達文西就已經有記錄的習慣，但是第一批完整的筆記本是在 1480 年代，也就是他在米蘭的瘟疫期間。我們知道，達文西不僅是畫家、雕塑家，還是科學家和哲學家，他涉獵的主題包羅萬象，他就像一臺永動機一樣，對這個世界永不停歇地探索，不知疲倦，但是他卻在筆記中這樣寫道：

> 想想我無法完整地選擇有用或有趣的主題，不能像以前的人為他們自己選擇主題般，我就像是最後來到宴會的客人，不但無法選擇自己想要的東西，還必須對早到者已觀賞過、但價值渺小而不屑一顧的東西感到滿足。這個受輕蔑、鄙視、又被許多買主拒絕的商品我只好塞進包袱裡，無法在大城市中販售，只能在窮鄉僻壤廉價販賣。

　　這段文字實在讓我們自慚形穢，它讓我們看到了一個先驅對知識的不斷渴求。這第一批筆記本可謂是一個思想的大雜燴，前文中所說到的軍事武器、建築設計稿、理想城市、降落傘等都在這批筆記中，除此之外還有達文西獨有的夢囈般的句子和各種素描。

　　這一批筆記本中有著名的「巴黎手稿」，有《萊斯特手稿》，還有《特里武爾奇奧》。在《特里武爾奇奧》中，達文西列了一個長長的書單，有學習拉丁文的《語法進階》，有《自然史》，有《新算術》，還有《聖經》、《哲學家們的一生》等等。印刷書籍在當時是價格不菲和珍貴的，它們「裝幀精美，用銀色和鮮紅的布包裹起來」，圖書館裡甚至都沒有印刷書，都是手稿。達文西無疑是喜愛收藏書的，而且涉獵廣泛，從語言到自然到數學，還有科學、宗教和文學等等。

　　我們知道達文西沒有接受過正規的拉丁文教育，也許是出於閱讀資料和書籍的需要，他在這時才自學拉丁文，雖然他極為提倡使用義大利文。對於義大利文，他感慨道：「我的母語中擁有這麼豐富的詞彙，所以我理應抱怨自己不夠了解事物，而非埋怨文字不足以適切表達我的想法。」達文西在文字上並非十分自信，當然他對文學創作並非十分看重，他只是希望能夠準確地運用文字來表達。為此，他開始不斷地鍛鍊自己的語言表達，還開始創作故事。

在達文西的一本筆記上，我們發現了一個非洲巨人的小故事。達文西用眾多的形容詞來描繪這個非洲巨人，他有著「駭人的黑臉」、「發紅的眼睛」、「寬大的鼻孔」和「厚厚的嘴唇」。這個非洲巨人和人類之間爆發了戰爭，渺小的人類只能「在巨人身上飛跑，如同螞蟻爬上一棵倒在地上的橡樹的樹幹一樣」。最後，非洲巨人吃掉了所有的人。在這個故事中，達文西把自己設定為敘述者，這個敘述者最後說道：「我不知道要說什麼，要做什麼，我總是感到自己身體倒置向下漂去，穿過那個巨大的喉嚨，最後就葬在它碩大的肚子裡，不知自己是死是活。」這是個有趣的故事，結尾也耐人尋味，看起來，達文西對自己的語言能力愈發自信了。但是正如上文所說，達文西只是將語言作為表達的工具，在他看來繪畫是高於詩歌的。

由此看來，瘟疫中的恐懼和荒涼並未打倒達文西，而是進一步激發了他的創作慾望，不僅使他腳踏實地地設計和創作，還使他不斷朝著理想國邁進。

盧多維科的宮殿

在局勢動盪不安的義大利，達文西是個在米蘭的異鄉人，無論走到哪裡，他都帶著被他拋棄的佛羅倫斯的標記。

初來乍到，達文西迫切地希望在米蘭求得生活，而這免不了討好「摩爾人」盧多維科。

　　達文西的自薦信的確吊足了盧多維科的胃口，但事實也證明在那個年代達文西的軍事工程不過是異想天開而已，面臨如此窘迫的境地，達文西只好使出渾身解數來力挽狂瀾。還記得，在麥地奇家族的宮殿裡，達文西曾拉著里拉琴吟唱著愛情的詩，那麼，在盧多維科的宮殿裡，達文西又要怎樣討得鍾愛呢？其中的一個技能是畫謎，就是用繪畫來表現謎面，是當時宮廷中常玩的遊戲之一。據流傳下來的畫作統計，達文西共畫了154個畫謎，它們大都是即興而作，寥寥數筆但構思精妙有趣。例如達文西會將字母「O」和一隻梨（pera）放在一起，這便構成了謎底「opera」，意為「藝術品」。又如，達文西畫了一張臉（faccia）和一頭驢（asino），這組成了短語「facasino」，意為「某人把事情弄得一塌糊塗」。這些短小有趣的畫謎總是能博得朝臣一笑。

　　除此之外，達文西還會寫些笑話式的謎語，有些類似於小孩子常玩的腦筋急轉彎，只是更雅緻些，用語言來傳達些雙關語的內涵，和畫謎有異曲同工之妙。例如：「當腦袋從身體上移開，身體就會變大；當腦袋放回原位，身體就會變小。」其中「身體」是指枕頭。又如：「借助星星能像速度最快的動物一樣走的人。」其中「星星」是指形狀像星星的馬刺，使用了馬刺，人自然走得飛快。當然，達文西也會出一些寓意深刻的謎語，由於達文西對大自然有著深刻的

感情，他總會在一些預言中表現出對大自然的熱愛，例如：「許多人會將母親的皮剝露在外面。」這是指耕田的人。又如：「人們狠狠地擊打將賦予他們生命的東西。」這是指打穀的人。有時，達文西的謎語也會表現出自己內心深處的憤怒和痛苦，例如：「對某些孩子是溫柔慈祥的母親，對其他孩子是冷酷無情的母親……我看見你的兒子被賣為奴隸，終生服侍壓迫者。」答案是「驢子」。再比如：「我們看見父母關愛繼兒勝過親生。」答案是「樹木」，因為樹木會滋養嫁接過來的枝條。

這些謎語無疑在朝臣們的笑聲中被遺忘，但達文西作為私生子和缺少父愛母愛的傷痛卻久久難忘。

有了引人發笑的畫謎和謎語，自然還要有更為直接的笑話，在達文西的筆記中充滿了笑話，這裡試舉一例：

一個人想要得到畢達哥拉斯的承認，證明自己有前生。另一個人根本不相信這回事。第一個人因此說道：「我前世來過這裡，我記得你前世是個磨坊工人。」另一個人覺得這是在挖苦他，因此反唇相譏道：「你說的沒錯，我還記得你就是為我運麵粉的那頭驢。」

看到這裡，我們難免覺得心酸，甚至會覺得連達文西大師的地位也降低了，文藝復興的三傑之一怎麼能屈尊成了宮廷寵臣呢？也許，在我們的印象裡，大師們應該是不食人間

煙火的樣子，似乎只有經歷了懷才不遇、食不果腹的日子才配得起大師的稱號。但達文西讓我們知道，一個懂得經營自己才能的能屈能伸的大師也是令人敬重的。

　　從一個佛羅倫斯的異鄉人到得到盧多維科的喜愛，達文西整整用了七年時間。除了要做些畫謎、謎語和笑話來博得宮廷中人的喜歡外，達文西還為盧多維科的情婦切奇利婭·加萊拉尼畫了一幅著名的肖像畫〈抱銀貂的女子〉。盧多維科十分喜愛切奇利婭，切奇利婭也為了盧多維科毀棄了自己的婚約。雖然盧多維科最後還是屈從於政治上的聯姻，娶了一位公爵的女兒，但盧多維科在婚後也仍然深愛著切奇利婭，切奇利婭也為盧多維科生下了一個私生子。在達文西的畫中，切奇利婭懷中抱著銀貂，沐浴在柔和的光線中專注地望著畫外的世界，像在安靜地傾聽。曾有一位詩人這樣描述這幅畫：

　　美麗的切奇利婭，她那美麗的雙眼
　　似乎令太陽都失去了光芒
　　……
　　要感謝盧多維科
　　感謝李奧納多的才華和精巧的雙手
　　他們都想讓她永垂不朽

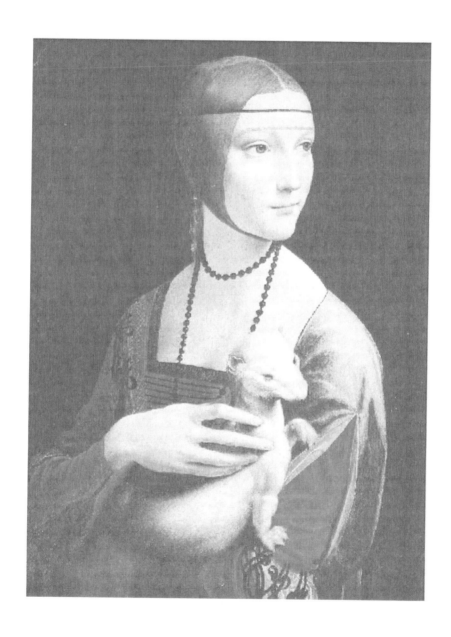

這絕非奉承之詞，〈抱銀貂的女子〉被普遍認為是除了〈蒙娜麗莎〉外，達文西最傑出的肖像作品。但畫中的銀貂絕非可以被馴化的如此溫順的動物，作畫時切奇利婭也不可能真實地懷抱著銀貂，那達文西為何會採用銀貂這個形象呢？銀貂是義大利北方的動物，牠的毛皮在冬季雪白無瑕，因此，銀貂象徵著純潔和潔淨。除此之外，銀貂在希臘語中寫做「gale」，正好切合切奇利婭的姓氏——加萊拉尼（Galerani）。但是，很多人也許想不到，銀貂還象徵著盧多維科，因為盧多維科曾被授予「銀貂」的頭銜。因此，這幅畫作中的銀貂可謂是一箭三雕，充滿著讓人驚喜的象徵意義。可是，畫作中的銀貂看起來似乎和切奇利婭的氣質有些偏離，切奇利婭是安靜而略帶憂傷的，但銀貂卻顯得有些兇猛，似乎還想要脫離切奇利婭的懷抱。看來，我們的達文西在這畫作中巧妙地表達了自己的感情。畫作中的銀貂肌肉發達，死死地抓住切奇利婭的衣袖，但眼神卻警惕並且銳利，這也許就是達文西對盧多維科的印象。

1480 年代末，達文西在米蘭創建了自己的工作室，〈抱銀貂的女子〉就是在這間工作室完成的。這個工作室和達文西在佛羅倫斯的工作室並無很大的差別，可能只是多了幾個學徒。在這間工作室中，達文西出品了諸多的宮廷畫像和宗教題材的作品，且價格不菲，達文西甚至有些自負地說：

「即使我的作品的後期製作是由我的追隨者完成，它們也受人喜愛。」但是達文西也知道，這些畫作並不都是自己滿意的，更多的是商業和奉迎之作罷了，於是他便也放手讓助手和學徒們去製作。有一幅宮廷畫像〈音樂家〉，可以說是米蘭工作室最精彩的肖像畫之一，而且可以說是達文西所繪製的唯一一幅男子肖像畫，雖然他的手稿中有許多草圖。這幅畫本來叫做〈一個米蘭公爵的畫像〉，後來經過修復發現畫中人右手裡出現了一個音符，故改叫做〈音樂家〉。這幅畫作和〈抱銀貂的女子〉有異曲同工之處，為了凸顯人物的臉龐，達文西有意模糊畫作的邊緣地帶，在〈音樂家〉中是衣服的邊緣，在〈抱銀貂的女子〉則是人物的左手。

　　當然，也有人說這是因為畫作並未完成。還有一幅畫作是〈戴珍珠項鏈的女士〉，這幅畫作應該是盧多維科的妻子貝婭特麗絲·德斯特的肖像畫，雖然也十分精彩，但並非出自達文西之手，只能說是工作室的作品。除此之外，工作室還出品了一系列的宗教作品，如〈哺乳聖母〉、〈聖母子畫像〉等。但這些作品顯然都是助手們臨摹而成的，達文西只是偶爾補充一兩筆，但似乎達文西也不願繪製這些作品，更不在乎這些畫很便宜。

　　全能的達文西還成了室內裝潢師。1497 年，盧多維科的妻子因難產而辭世，難過不已的盧多維科希望達文西可以把

城堡北面的邊房改造成自己的住處。這個邊房帶有一個名為阿斯大廳的大廳和兩個「黑色小房間」，達文西用了五個月來裝飾這個邊房。在阿斯大廳中，達文西在天花板和牆壁上繪製了一幅綠意盎然的壁畫，讓這個陰暗潮溼的房間瞬間明媚起來。有人這樣描述這幅壁畫：「人們能在書裡面找到李奧納多自創的一個技巧，所有的樹枝都形成奇怪的花結圖案。」在這幅壁畫中共出現了 18 棵樹，枝條相互交卻並不混亂，繁花滿枝，最後枝條會聚到天花板上印有盧多維科和妻子連結的手臂的水晶石上。這幅壁畫還有著更深的內涵，樹幹和繁花象徵了斯福爾扎家族的力量和從不間斷的延續。但是，令人不解的是這幅壁畫竟被用白色的塗料掩蓋，直至 1893 年才再次出現在人們眼前。

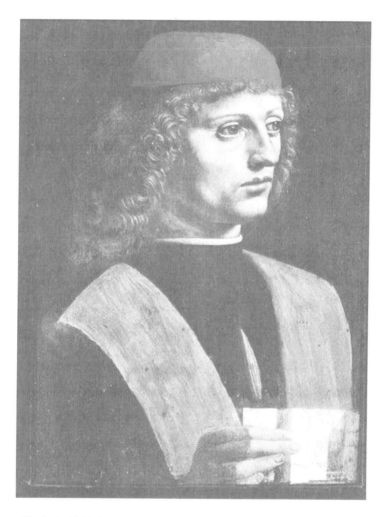

　　當時米蘭的朝臣托馬索·特巴爾蒂說過一句話：「活在宮廷，死在救濟院。」我們往往看到藝術家們光鮮的一面，但他們背後的辛酸誰又知道呢。

　　宮廷生活占據了達文西寶貴的藝術創作時間，讓他心生懊惱和悲愴，但幸運的是達文西並未因此淪落為宮廷弄臣。在空閒時間裡，達文西會帶上他的速寫本在米蘭的大街上游蕩，對人們的神態動作等進行速寫。他還會做些略顯荒誕的事情，譬如說用可怕的蠟制雕塑嚇唬人以記錄人們驚愕慌亂的表情。而關於這些事情，也有前人的記載：

　　有一回他打算畫一些農民大笑時的樣子。他四處物色合適的人選，找到以後，就跟他們交上朋友，之後在一些朋友的幫助下為他們舉辦了一場晚會。在晚會上他坐在那些農民的對面，並跟他們講世界上最不可思議和最荒謬的事情，逗得他們捧腹大笑起來。在這些人都不知情的情況下，他把他們的姿勢以及對他的荒唐笑話的反應印在腦海裡。在他們告辭之後，他回到自己的房間，完成了一幅無懈可擊的素描。當人們看到這幅素描時，也禁不住大笑起來，好像他們也在聽李奧納多在晚會上講那些故事一樣。

　　但無論如何，達文西終於成為盧多維科最鍾愛的萬能藝術家。1497 年，盧多維科將一個葡萄園作為禮物和獎賞送給了達文西，這就是達文西在遺囑中留給小魔鬼薩萊的房產。對於一個異鄉人，土地給了達文西莫大的安全感和歸屬感，這是鬧市中絕佳的隱居之處，甚至讓他想起了那同樣有著葡萄園的故鄉。

未完成的雕塑

　　早在 1460 ～ 1469 年代末期，當達文西還在佛羅倫斯做學徒時，盧多維科為父親弗朗西斯科・斯福爾扎建造一尊巨大的銅馬像的想法就傳遍了佛羅倫斯的大街小巷。1482 年，達文西在給盧多維科的自薦信中，也表示了他對這座銅像的興趣。

　　1489 年，也就是達文西到米蘭的第七個年頭，盧多維科終於把這項工作交給了他鍾愛的達文西。這將是一個浩大的工程，達文西要建造和實物一般大小的黏土雕像用以作為銅像的模具，而不是像其他雕塑工程一樣只做小模型。

　　達文西欣然接受了這個工作，在後面的幾個月中，達文西在盧多維科給他的住處韋奇奧宮中開始專注於雕塑的設計圖。

　　韋奇奧宮是米蘭的舊宮，是曾經執政的維斯孔蒂家族的宮殿，它緊鄰米蘭大教堂。能夠獲得在韋奇奧宮的居住權，證明過去七年達文西的努力得到了認可，著實是讓達文西欣喜的報酬和禮物。

　　我們似乎已經習慣了達文西不按常理出牌的性格，不論是〈聖哲羅姆〉，還是〈三博士來朝〉，一切傳統的題材到了達文西這裡總是有與眾不同的地方，這次的銅馬像也不例外，達文西可謂是絞盡腦汁想再帶給世人一個驚喜。

　　歷史上著名的銅馬像姿勢都大同小異，為了表現主角的

氣魄，馬總是抬高左邊的前腿作出衝鋒陷陣的姿態，這樣也是考慮到了力學的平衡，馬的其餘三條腿可以安放在底座上造成良好的支撐作用。但是，我們的達文西卻想把馬設計成後腿直立的姿勢，這就使得如何用馬的兩隻後腿支撐雕像的重量成為了難題。達文西自然也想到了這個問題，為此他繪製了多幅草圖，有的草圖中馬的前蹄踩著敵人的身體，有的草圖中則是踩著樹椿，但這些方案達文西都不滿意，以致於他最終放棄了直立的方案，轉而採取馬小跑的姿態：

模仿古蹟比模仿現代的東西更值得稱頌。

正如城堡和人類展示的那樣，美麗和實用無法並存。

小跑的姿勢幾乎使馬不受任何羈絆。

凡是失去自然、活潑的地方我們必須人為地添上去。

在草圖設計完後，該進入鑄造階段了。斯福爾扎銅馬像的鑄造分為三個階段：第一階段用黏土製造實物大小的模型；第二階段製造模具，即將黏土模型的蠟質印模夾在兩個耐高溫層之間，並用鐵框架在外部扣牢；第三階段採用熔模鑄造法，即在蠟質印模熔化後在兩個耐熱層之間的空腔內注入熔化的銅水。於是，鑄造工程井然有序地展開了。

意料之中，不走尋常路的李奧納多又要與傳統背道而馳了，他決定將銅馬像作為一個整體來鑄造。但是，斯福爾扎銅馬像實在過於龐大，它約是真正馬的三倍大，高度相當於

四個高大的男子疊加起來的高度，達文西製造的黏土模型已讓世人大開眼界，巴爾達薩雷·塔孔就曾經這樣稱讚：

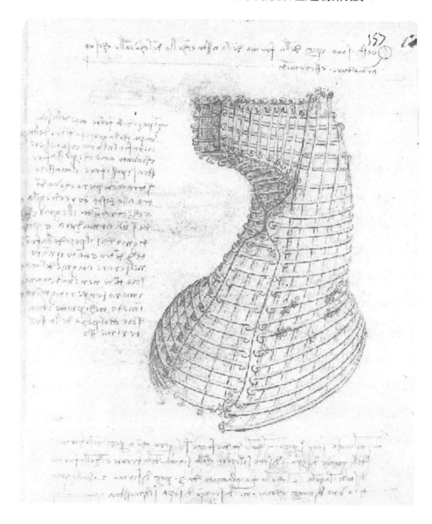

在宮中看到他（盧多維科）為了紀念先父，
用金屬製作一個偉大的巨型雕像。
我敢肯定就算是希臘人和羅馬人
也沒看過比這更偉大的東西。
瞧這馬兒多美啊！
李奧納多·達文西獨立鑄造。

這樣一個龐然大物要想整體鑄造必然面臨著困難，達文西又怎麼會沒有想到呢，他在筆記本中這樣寫道：「我意已決，這匹馬先不從尾巴開始鑄造，而是從側面鑄造，因為如果頭部朝下澆鑄的話，馬頭離水只有一臂之遠……因為模型必須在地下放置幾個小時，離水面只有一臂之遠的頭部肯定會受溼氣影響，這樣鑄件就無法成行。」當時鑄造銅像一般會在地面挖一個大坑，從上向下澆鑄，然後等待銅水的凝固。

由於斯福爾扎銅馬像過於龐大，坑的底部將接近倫巴底平原的地下水位，潮溼將影響鑄件的完成，達文西希望可以透過改變鑄造的方向來解決這個問題。

就在達文西全身心投入鑄造工作的同時，盧多維科交給了達文西另一項工作 —— 為吉安·加萊亞佐公爵和阿拉貢的伊莎貝拉的婚禮籌劃戲劇。工作中途被打斷的達文西敢怒不敢言，只好停下手中的工作，去籌劃一場浮誇的戲劇。

這場戲劇使整個米蘭為之沸騰，被稱為「天堂的盛宴」，但背後卻是盧多維科巨大的政治陰謀。吉安·加萊亞

佐公爵是盧多維科的侄子，也是有名無實的米蘭大公，新娘和新郎都沉浸在戲劇的歡樂氣氛中，甚至為此感激盧多維科。誰料幾年後吉安‧加萊亞佐就蹊蹺地去世，攝政王盧多維科早已不滿於僅僅掌握實權了，他還想要那大公的名號。拋開政治陰謀不談，這的確是一場讓人印象深刻的戲劇。戲劇是由戲劇家貝爾納多‧貝林喬尼先生創作的，達文西負責劇場的布置和人物的造型。整個舞臺被布置為天堂的造型，內壁覆滿金子，七顆行星依照相應的位置排列，行星由演員們扮演，集體讚頌新娘的美麗。報幕員是個扮成天使的小男孩，這更討得了眾人的喜歡。這場戲劇得到了盧多維科的讚揚，我們可以想像盧多維科該是多麼喜愛這個無所不能的能工巧匠。

於是，在接下來的一年內，達文西又籌辦了盧多維科與貝婭特麗絲‧德斯特的婚禮，但這場不再是戲劇，而是馬上比武大賽。這場馬上比武大賽要求比賽者扮成野人，野人在當時是民間傳說中廣受歡迎和喜愛的角色，毫無疑問，達文西是野人的設計者。扮演者們身著獸皮或樹葉，手中用力揮舞著木棍，據說這些野人古怪而嚇人。也許我們還記得達文西曾經把蜥蜴裝飾成嚇人的怪物，也曾畫過美杜莎和嚇壞了父親的圓盾怪物，戲劇讓這種帶有惡作劇性質的詭異思想再度萌芽了。借助戲劇，達文西在此階段畫了許多怪誕的素

描，其中有兩個動物的面具，乍一看，我們知道那是以犬類為基礎的，但是顯然可怕太多：其中一隻是毛髮長長地垂下來的哈巴狗，但眼神中透出了某種詭異的氣質，看上去更像一個老人的臉；另外一隻應該是獵犬，卻長著綿羊的牙齒，看上去像是對著你傻笑，但背後卻像是隱藏著某個巨大的陰謀。除此之外，達文西還繪製過一幅怪異的老婦人的素描，他嘗試著誇大了所有的特點——鬆弛的皮膚，乾癟的嘴唇，詭異的髮型，這一切都像是隱藏著某種不安的因素。但也許，達文西只是想要放鬆心情，釋放自己的壓力，或者如他在《繪畫論》中所言探索自己的想像力：

> 如果畫家想畫出令他陶醉的美，那要靠他自己去創造；而如果他想畫出極其醜陋的東西，或顯得可怖，或顯得荒謬可笑，甚或可鄙，他可以因此成為大師和創造者……如果畫家想描繪出地獄中的怪物或者魔鬼，應該充分發揮他的想像力。

達文西十分看重想像力。他曾經與委羅基奧工作室裡的常客波提且利關於想像力發生過爭執，爭執中達文西舉了一個例子：「只需把一款浸過各種不同顏色的海綿往牆上一擲，牆上就會留下汙跡，從中我們可以發現許多美麗的風景……我的意思是，人們可以從中看到人的頭部、動物、打鬥、岩石、海洋、雲彩、森林和其他相類似的東西。」這個觀點後來出現在他的筆記中：

觀察任何一堵帶有各種各樣汙跡的牆壁，或者一塊帶有斑駁的圖案的石頭，你會發現上面浮現出各種不同的風景……或者是人們格鬥的場面，或者是樣子怪異的臉部和服裝。總而言之，你可以將上面的各種圖案想像成美好的圖形。除了從牆壁和石頭上獲得靈感之外，你還可以從鐘聲裡有所感悟。在隆隆的鐘聲中，你會聽到任何你想要聽到的名字或者詞語。

雖然達文西已經忙得不可開交，但他並未放棄對科學的探索，他開始使用一本新的筆記本，這就是後來的「巴黎手稿C」，雖然只有 28 頁，內容卻十分重要。這本筆記主要是對光和影的探索，當然不可避免地包含許多其他內容，例如物理學、聲學等。達文西曾經想要寫一本解剖學的著作，隨著對光與影的探索，他還想寫一本光和影的著作：

我將我的第一條有關陰影的命題表述如下：一切不透明物體及其表面都被陰影和光包圍。我將在第一本書中專門闡明這一點。此外，因為這些陰影缺少的光線有程度的不同，因此陰影呈現出多少不同的暗度。又因為這些陰影是撒在物體表面的最初的陰影，故我們稱它們為「原生陰影」。我會在第二本書中專門對其進行探討。

由此看來，達文西意圖寫一個系列的書籍，但是我們知道這項工程如此宏大以致於它無法完成。其實，「巴黎手稿C」只是達文西探索光與影的開始，在「巴黎手稿A」中對此有著更為深入的探索。作為一名畫家，達文西對光與影的

探索也是從繪畫出發的，因此，他的手稿更像是一本繪畫指導書，雖然其中科學無處不在，例如：

> 繪製肖像畫要選在陰天或者夜幕降臨時分……在傍晚時刻或者天色陰沉之時，站在街上仔細觀察，你會發現來往行人的臉上滿是優雅和甜蜜。所以，畫家啊，作畫之處所在的庭院四周牆壁要塗成黑色，屋頂的瓦片也最好重疊在一起……如果陽光燦爛，就應該用遮陽棚蓋起來。作畫要選擇傍晚時分、陰天或有薄霧的日子，那才是最完美的氛圍。

這可以說是達文西對透視法的繪畫角度的運用，很容易讓我們想到〈蒙娜麗莎〉那煙霧般朦朧的美。而為了獲得這背後的原理，達文西經常會做實驗，然後用準確直觀的示意圖和簡潔的文字解說，「巴黎手稿A」第一頁關於陰影的闡釋就是個絕佳的例子。

達文西的工作就這樣不斷被打斷，斯福爾扎銅馬像最終成為達文西未完成的作品之一，這次卻不是因為達文西對自我的完美主義苛求，而是戰爭。盧多維科一方面和法國結成了聯盟，準備攻打共同的敵人那不勒斯王國，另一方面決定加強米蘭的軍事防衛，防止法國入侵。於是，準備用來鑄造斯福爾扎銅馬像的75噸青銅被徵用去製造大砲。達文西不關心政治，卻屢被政治所騷擾，這無疑是另一次打擊，在一封給盧多維科的信中，達文西這樣寫道：

我不想改變我的藝術……

想提醒閣下我的少量的必需品，以及被束之高閣的技能……

關於銅馬，我沒什麼好說的，因為我了解時局……

這是一封未寄出的信，達文西在憤怒中寫下了它，又把它撕成了兩半。藝術，在戰爭面前變得一文不值，這對於一個藝術家而言無疑是最大的悲哀。但，又能如何呢，達文西知道這殘酷的現實，他必須在政治中經營自己的藝術。

〈最後的晚餐〉

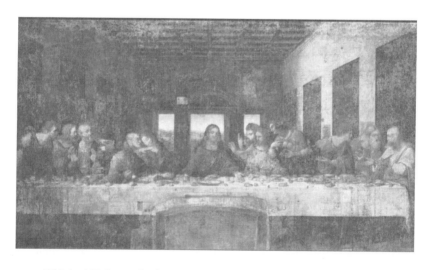

斯福爾扎銅馬像在戰爭中化為了泡影，這當然不會讓達文西一蹶不振，1495 年，也就是斯福爾扎銅馬像工程流產的

第二年，達文西接到了一個使他功成名就的工程——〈最後的晚餐〉。

戰爭使斯福爾扎銅馬像成為泡影，但卻不能使一個帝王忘記炫耀自己，盧多維科修繕了聖瑪利亞感恩教堂，他希望這座教堂成為自己未來的陵墓，以彰顯自己的地位。盧多維科已經請著名的藝術家多納托·迪·蒙特法諾在南壁上繪製了壁畫〈耶穌受難像〉，此時他希望可以由達文西在北壁上繪製〈最後的晚餐〉，為這個教堂再增添些風采。但盧多維科也許不會想到，這幅〈最後的晚餐〉會成為這個教堂幾百年來引以為豪的所在。

〈最後的晚餐〉取材於《聖經》新約全書馬太福音第26章「設立聖餐」一節：在踰越節的前夜，耶穌得知猶大出賣了自己，在和十二門徒共進晚餐時，耶穌平靜地說出了「你們之中有一個人出賣了我」。這也是文藝復興時期常見的繪畫主題之一，前人的版本大多是強調宗教意味更濃厚些，但達文西卻將此畫的主題「背叛的醜惡，正義的崇高」置於人文主義精神下進行了重新解釋。

在前人的版本中，都是把猶大和其他十一個門徒分開以顯示他叛徒的地位，但達文西不按常理出牌，他把這最後的晚餐演繹成了絕佳的戲劇。猶大和眾人一起圍坐在耶穌身邊，當耶穌說到這其中有人背叛了他時，十二門徒可謂表現

各異：約翰作為耶穌最喜愛的門徒，表現得和耶穌一樣平靜；彼得緊緊握著切麵包的刀，意圖手刃叛徒；猶大則緊緊抓著錢袋想要向後退縮；小雅各焦急地等待耶穌說出那個人的名字；巴多羅米奧憤怒地從座位上站了起來；安德烈震驚地舉起了雙手……而耶穌卻平靜地坐在桌前，雙手攤在桌上，靜靜地傾聽每個人的反應。達文西曾經說過：「靈魂應該透過手勢和動作來表現。」他確實做到了。

　　成功總是留給有準備的人的，〈最後的晚餐〉絕不是達文西一時的靈感爆發，他為這幅壁畫費盡了心血。達文西最初的草圖在構圖上和前人一樣，猶大被單獨置於桌子的左側。在另一幅草圖中，戲劇性更加突出，凸顯了「與我共用一個碟子的那個人將背叛我」這一幕，猶大從椅子上站起來試圖把手伸向碟子，而耶穌的手已經碰到了碟子。

　　不僅如此，達文西還為每位門徒的反應煞費苦心，他在筆記中列出了每個門徒的反應：

　　一個正在喝酒的門徒把酒杯放回原位，把頭轉向說話人；一個轉動手指的人，轉向他的同伴，表情十分嚴肅，展開雙臂，露出掌心，肩膀上聳，碰到了他的耳朵，驚訝地張大嘴巴……一個人轉過身，手裡拿著一把刀子，碰倒了桌上的玻璃杯……一人身體前傾望著說話者，雙手遮住了自己的眼睛。

　　其中一些人物的構圖體現在了最終的版本中，但是猶大卻做了很大的變動，使這幅壁畫的戲劇性達到了極致。

　　有了形象生動的人物，達文西開始考慮整體的構圖了。畫面的背景上裝飾著成排的間壁和窗子，使得這個空間具有了無限縱深的感覺，並且有效地凸顯了人物，這可以說是達文西運用透視法的極致體現。達文西還巧妙地運用了明暗對比法，光線從左邊的窗子透進來，使所有人都沐浴在光明之中，除了叛徒猶大被籠罩在黑暗中。最後，達文西決定把十二門徒分列在耶穌的左右兩側，再細分為 3 人一組。於是，在最後的壁畫上我們看到，最左邊一組是巴多羅米奧、安德烈和小雅各；中左一組是彼得、約翰和猶大；中右一組是多馬、老雅各和腓力；最右一組是馬太、達太和西門。

　　這些構圖還有著更深的宗教象徵，要知道，「三」在基督教中可是個神聖的數字。首先，「三」代表「三位一體」，即聖父、聖子和聖靈的統一體，達文西可不是隨意決定把十二門徒分為三個一組的。其次，處在畫面中間的耶穌背後有三扇窗子，窗子在基督教中是啟示的象徵，耶穌的身影占據著第二扇窗，表示他是「聖子」。

　　在達文西繪製〈最後的晚餐〉時，有一個見習修道士男孩總是喜歡站在旁邊觀看，後來，他成為著名的小說家，他就是馬泰奧·班代洛。班代洛後來這樣回憶當時的情景：

他一大早就到了，爬上腳手架馬不停蹄地就開始工作。有時他會在那裡從早畫到晚，手裡一直都拿著畫筆。

他畫個不停，常會忘記吃飯或喝水。有時候，他會連續幾天不碰畫筆，一天中有好幾個小時佇立在他的作品前面，雙臂交叉放在胸前，獨自一人用挑剔的眼光審視著畫中的人物。我也看到過他在中午太陽最烈的時候，好像突然有急事要做一樣，放下手頭正在製作的黏土模具，離開韋奇奧宮直奔聖瑪利亞感恩教堂。他也不找個陰涼處休息片刻，就連忙爬上腳手架，拿起畫筆在牆上塗上一兩筆，然後便轉身離開。

這就是工作中的達文西，他全身心地投入到了創作之中，頭腦中翻騰著各種想法，為了添上那一兩筆而不知疲倦，忘記了烈日炎炎。但是，他沉默的思考讓眾人迷惑，漫長的創作被誤以為是故意拖延，教堂的修道院院長就是其中之一。修道院院長終於忍不住向盧多維科抱怨達文西畫得太慢，盧多維科便委婉地請求達文西快點畫。達文西豈是尋常之人，他對盧多維科說，他也希望自己可以早日完工，但實在苦於猶大這個形像一直缺少合適的模特兒，如果修道院長這般著急，不如就用他作為原型吧。有人記下了達文西當時的對話：

> 最後只剩下猶大的頭部沒有畫。眾所周知，猶大是一個大叛徒，因此應該用一張能夠表現他的全部邪惡特質的臉來描畫他……有一年，或者更長的時間，我每天早晨和晚上都去波戈託大街，所有最卑鄙無恥的人都住在那裡，他們中大多數

人道德敗壞。我去那裡是希望看到一張適合表現這個邪惡的
人的臉。不過直到今天，我還沒有找到……如果最後發現我
找不到，我將不得不借用這位神父，這位修道院院長的臉。

盧多維科聽後自是為達文西的機智和幽默開懷大笑，
修道院院長則灰頭土臉地回去了，並且再也不敢催促達文
西了。

但是，盧多維科卻再次打斷了達文西的工作，就如同達
文西在鑄造斯福爾扎銅馬像時一樣，這次是讓達文西裝飾他
的妻子貝婭特麗絲的房間。於是，達文西一面承受著創作
〈最後的晚餐〉的巨大壓力，一面要抽身裝飾公爵夫人的房
間。終於有一天，達文西在裝飾房間的過程中憤然離開，他
在給友人的信件中抱怨道：「我不得不謀生，這使我只能中
斷這項工作，參與到不太重要的事務中去。」我們再一次看
到了達文西在經濟上的困窘，感受到了達文西的苦惱。

但是，這些困難都無法阻擋達文西對藝術創新的追求，
這次他不僅在畫面布局和結構上進行了創新，還在繪畫材料
和方法上進行了創新。此時的壁畫一般採取溼壁畫畫法，但
達文西卻採取了油彩和蛋彩混合使用的方法。很不幸，這次
試驗失敗了，油彩並不能使顏色完全滲入到牆壁內和牆壁融
為一體，於是，顏料逐漸剝落，使我們今天只能看到斑駁的
畫作。

　　但這無論如何都是藝術家渴望創新和突破的結果，最讓人心痛的卻是人們的無知。1652 年，由於需要繞路將食物從廚房送過來，食物在途中會變涼，這時，修道士們竟然決定在畫中央的下部開鑿出一扇通往廚房的門。於是，修道士們可以吃上熱的食物了，但畫中基督的腳卻被完全毀掉了，開鑿過程中的震動還加速了顏料的脫落，廚房的蒸汽更是加速了畫作的損毀。但劫難到此並未結束，1796 年，拿破崙進攻了米蘭，將此作為了馬廄，無知的士兵們竟然用壁畫中人物的頭部作為練習射擊的靶子。雖然後人不斷對壁畫進行修復，但無奈修復的水準參差不齊，有的歪曲了原作，有的甚至加劇了壁畫的損毀，著實讓世人心痛。

　　就在達文西繪製〈最後的晚餐〉時，一個神祕的女人來到了達文西的住處，而據我們所知，她就是卡特琳娜 —— 達文西的母親。關於她的到來，達文西這樣記錄：

> 7 月 16 日，
> 卡特琳娜於 16 日到達。
> 那是 1493 年 7 月。

　　這種囉嗦的重複讓人感到一絲不安，心理學家佛洛伊德稱之為「言語重複症」，是將強烈和複雜的情感轉化為多餘的重複的行為和對細節的過度關注。這種反應在卡特琳娜的葬禮帳目中也表現出來了，達文西事無巨細地記錄下每一分錢

的花銷,甚至讓人以為那是一個吝嗇的家庭主婦。在這段時間內,達文西的筆記也陷入了一種迷茫和傷痛的哲學氛圍中:

> 這是人類最為愚蠢的事情 —— 一個人現在節衣縮食是為了以後不必再緊縮節省,在他可以享受他辛勤勞動所得的成果時,他的一生就這樣飛逝了。
>
> 對於某些動物,大自然似乎是一個嚴厲的繼母而不是母親;對另一些動物,自然則不是繼母而是另一個溫柔的母親。
>
> 所有傷害都會在記憶中留下痛苦,而最大的傷害 —— 死亡並非如此,死亡在終結生命的同時也抹去了記憶。

我們知道,達文西的母親是位地位低下的農家女,我們不知道她為何會在 65 歲時來到達文西的住處並度過了生命中最後的日子,是老無所依還是思念成災。卡特琳娜的葬禮簡單樸素,花費甚至不抵達文西為學生做一件衣服的錢,讓人不禁難過。母親對於達文西而言,是無比重要的人,但就這樣輕輕地來,又輕輕地走。

在達文西日後的筆記中,我們依舊可以看見以母親、繼母等作為喻體的意味深長的句子,暴露了達文西內心的傷痛。

就在達文西繪製〈最後的晚餐〉時,盧卡·帕喬利修士來到了米蘭。盧卡·帕喬利原為一個會計師,也有自己的工作室,對數學和透視法極為感興趣。三十多歲時,帕喬利放棄了會計師的工作,皈依了聖方濟會,成為一名修道士,在

各地進行哲學和數學的演講。1494年，也就是帕喬利來到米蘭的前兩年，他完成了一本名為《算術、幾何與比例概要》的著作。這本著作是對前人成果的總結，內容主要是算術、代數和幾何等數學內容，可謂是一本百科全書式的著作。除此之外，這本書是用義大利文寫成的，可謂是開啟了摒棄拉丁文的先河。要知道，達文西對數學可以說是十分喜愛的，他認為數學「提供至高無上的確定性」。從實用主義出發，數學也是畫家們的基本功，必須反覆訓練，而帕喬利的到來更是使達文西進入到了一個更神祕更有吸引力的數學世界，他開始探索幾何學了，並尊敬地稱帕喬利為「盧卡大師」。

達文西先是研讀了帕喬利的《算術、幾何與比例概要》一書，做了大量的筆記，並將其運用到〈最後的晚餐〉的構圖中。後來，達文西和帕喬利開始了令世人矚目的合作——撰寫《神聖的比例》一書。在這本書中，達文西負責繪製幾何插圖，帕喬利也在書的前言中驕傲地表明書中「所有的等邊體和非等邊體」都是「由傑出的畫家、透視學專家、建築師、音樂家和全能的大師——佛羅倫斯的李奧納多·達文西在米蘭所做」。帕喬利還是第一個評價〈最後的晚餐〉的人，他在《神聖的比例》一書中獻詞道：

在眾門徒聽到那個聲音說出「有人背叛了我」的時候，我們很難想像他們當時的表情專注到什麼程度。透過行為和手

勢，門徒們似乎在互相對話，一個人跟另一個人說，而那個
人又跟旁邊另一個人講，都顯得驚訝不已。就這樣，我們的
李奧納多用他那巧奪天工之手創造了這戲劇性的一刻。

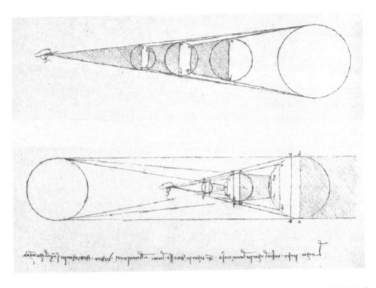

　　除此之外，帕喬利還是第一個稱達文西為「透視學家」
的權威人士。在 15 世紀之前，繪畫中基本只有兩個維度，人
都是平面化的。而文藝復興是以人為核心的，要關心人的切
實的存在，於是，如何表現縱深的第三維度成了重要的研究
課題，透視法開始粉墨登場。達文西的老師委羅基奧對於透
視法是有些研究的，於是達文西應該很早就接觸了透視法，
而與帕喬利的合作更加促使達文西從數學角度深入研究透視
法。達文西對透視法的研究成果幾乎都發表在了《繪畫論》

一書中，他將透視法分為線透視、空氣透視和隱形透視三種。線透視，簡單而言就是近大遠小的原理，前人的論述已經非常詳細，達文西只是簡略地總結了一下，他的重點在空氣透視和隱形透視。空氣透視也稱色彩透視，達文西試圖從畫家的角度來闡釋距離導致的色彩和清晰度的差異，希望以此使繪畫更加自然和真實，他寫道：

> 各種顏色之中在遠距離最先消失的是光澤，這是顏色之中最小的部分，是光中之光。其次消失的是亮光，因為它的陰影較少。第三消失的是主要的陰影。到最後只剩下一片冥蒙的黑暗。

至於隱形透視，達文西並未進行深入研究，因為當時光學的不發達阻礙了研究。達文西還將這些透視法運用到了實際的繪畫之中，例如〈最後的晚餐〉就是線透視的傑作，而〈蒙娜麗莎〉則是空氣透視的經典。

這些都為達文西學會奠定了基礎，雖然我們無法確認它是否真實存在。達文西為這個學會創作了一個會徽，是一個美麗的繩結圖案，圖案上寫著：「李奧納多·達文西學會」。根據記載，這個學會的討論主題應該是透視法、力學和建築學。如果這個學會是真實存在的，它應該囊括了米蘭的諸多大師，建築家多納托·布拉曼特必不可少，他是達文西的同事，不僅設計了聖瑪利亞感恩教堂，還精通歐幾里得幾何

學，翻譯過但丁的著作，並且非常善於繪製繩結圖案。除此之外，還應該有朱利亞諾醫生和賈科莫·安德烈亞，前者寫了《代數學》一書，後者則是建築學家。與其說這是一個學會，不如說這更像是達文西理想中的柏拉圖式的「學園」。在學會中，聚集著各行業的知識分子，他們定期相聚，討論交流甚至是辯論，這不禁讓我們想起了委羅基奧工作室中的熱鬧場景，只是現在更加專業和正規化了。

第三章　在米蘭的十八年

第四章　重回佛羅倫斯

巨人不倒

　　1499 年，法國還是攻入了米蘭城，當年斯福爾扎銅馬像的銅被徵用去製造的大砲未能阻擋法國人的鐵蹄，甚至連那個黏土模型也成了箭簇下的碎片。盧多維科在這之前就逃亡了，達文西也離開了米蘭這個使他功成名就的城邦，開始了一段四處漂泊的日子，生活和藝術都陷入了困境。

　　達文西先是來到了曼圖亞，這是義大利的一個小城邦。在這裡，達文西得到了伊莎貝拉·德斯特的短暫庇護。伊莎貝拉·德斯特是盧多維科的妻子貝婭特麗絲·德斯特的姐姐，是一位聰慧過人、崇尚藝術的女強人，庇護著多名詩人和藝術家，熱衷於收藏各種藝術品。當達文西來到曼圖亞時，伊莎貝拉正在物色合適的人為她做一幅肖像，而達·芬奇毋庸置疑成了那個人。現存的伊莎貝拉肖像畫是一幅側面像，畫作中，伊莎貝拉臉龐略顯豐腴，目光篤定，嘴角沾沾自喜般微微上揚，這就是達文西眼中的伊莎貝拉，雖然高貴美麗卻任性而固執。這張素描很大程度上是一張飯票，再次讓人體會到了達文西的無奈。但值得注意的是這幅肖像畫中人物的手，無論是姿態還是線條，都帶有〈蒙娜麗莎〉的風韻，與此同時，伊莎貝拉的肩膀、服飾都讓人想起〈蒙娜麗莎〉。我們不知道伊莎貝拉本人對這幅肖像的看法，但達文西並未在曼圖亞停留很久，差不多一年後，達文西就離開了曼圖亞前往威尼斯。

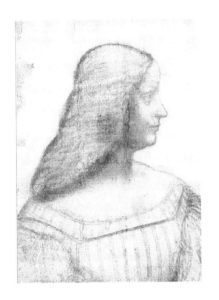

　　在威尼斯的日子裡，達文西並沒有什麼值得稱著的藝術創作，但是他卻深深痴迷於威尼斯的印刷術。威尼斯是銅板雕刻的著名城市，銅板雕刻即是用腐蝕性的酸溶液在銅板上蝕刻出畫作，這讓達文西躍躍欲試。但是，很快他就發現，這終究還是一個可複製的藝術品，當圖書館採用此方法製作了六幅銅板雕刻畫後，他說道：「繪畫與印刷圖書不同，它不會產生不計其數的子女。它是獨一無二的，絕不會孕育酷似它的子女。與那些到處發行的作品相比，這種特點使它變得更加卓爾不群。」達文西還是鍾情於繪畫。

　　此時恰逢土耳其攻打威尼斯，這使得威尼斯陷入了驚慌之中，於是達文西再次做起了軍事工程師。首先，達文西去

前線的薄弱處艾松佐村進行了實地考察，他建議建立一些可移動的木製水壩以匯集水流，當土耳其進攻時可以開閘放水使土耳其軍隊潰敗。於是，達文西在給市議會的報告中這樣寫道：「雖然我知道在此處無法建立持久的防禦系統，但必須承認加上河流之助，實在值得一試……我認為除此河流別無其他防禦之法。」但是，威尼斯人認為這並非可行的方案並且拒絕嘗試。於是，達文西又提出了新的方案，他設計了潛水艇和潛水設備。達文西認為可以讓潛水人員借助帶有伸出水面的管子的面罩呼吸，以此對土耳其的水軍進行偷襲，但由於管子會被看見而廢棄。後來，達文西又想到了一個更加冒險的方案，即將空氣放入酒囊，讓潛水人員穿著特殊的潛水服背著這些酒囊在水下偷襲。關於潛水服，達文西在筆記中這樣記載：「潛水衣可以從頭到腳完全包裹住，他有一個排尿孔和可裝上小槽的胸牌，這是一個半圓鐵，可和胸間保持距離……」但是，達文西並未向當局提出這個方案，因為他考慮到了戰爭的殘酷，他寫道：「我為什麼要描述如何停留在水底，以及不需要空氣可停留多久之法？我不希望將其泄露或發表，因為人的邪惡本質，可能會使人類在海底進行謀殺。」但無論如何，達文西的這些想法和現代的潛水裝置不謀而合，著實讓人震驚。

實際上，達文西的很多設計都像是巫師的預言般在日後

成為現實，但是他的很多設計也都存在著這樣或那樣的缺陷。關於這點，有人認為這是達文西缺少相關知識的必然結果；也有人認為，這是達文西故意的，一方面是為了防止別人偷竊自己的想法，另一方面是為了防止人與人之間的互相殘殺。的確，童年的創傷讓達文西對人有著一些略顯偏激的懷疑和不信任，何況他的很多設計是戰爭機器。

就在達文西在威尼斯流連時，傳來了盧多維科的消息。曾經強勢的獨裁者如今成為階下囚，囚禁在法國的都蘭地區，逐漸變得精神失常，八年後與世長辭。達文西自知回到米蘭將背負親斯福爾扎家族的反叛者罪名，這促使他最後決定回到佛羅倫斯。

闊別十八年的佛羅倫斯可謂物是人非，麥地奇家族不再叱吒風雲，佛羅倫斯陷入了財政危機；藝術家也是後浪推前浪，崛起的新一代取代了老一代；父親已是七十多歲的老人，但依舊在公證人行業中如魚得水。

還記得波提且利嗎，那個達文西不屑一顧的年長他十八歲的藝術家？有一天黃昏時，達文西正在河畔散步，忽聞有人在低吟但丁的詩，他望過去，看見了一個滿臉滄桑的佝僂身影，再仔細一看，竟是波提且利。雖然達文西曾經刻薄地批評過波提且利，但這不僅是他的老師委羅基奧的老師，也算是他曾經的啟蒙者之一。他望著這年邁落魄的身影，不禁

黯然傷神，而波提且利的感慨更讓人不知所措：「除了吟誦但丁的詩篇，我已經無所事事了。」是啊，在戰爭的災難面前，在抵不過的歲月流逝面前，誰不無奈和感慨呢。

但無論如何，佛羅倫斯歡迎達文西的歸來，出走時他是一個懷才不遇的年輕人，回來時他已經是大師級的藝術家，人也已中年。

至聖的聖母瑪利亞教會很快就為這位文藝復興的巨人提供了住處，並將至聖的聖母瑪利亞教堂繪製祭壇畫的工作交給了達文西。達文西很快就完成了〈聖安娜與聖母子〉的草圖，圍觀的民眾擠滿了教堂的迴廊，彷彿這是一個盛大的節日。可惜的是，這幅草圖遺失了，以致於後人只能從前人的文字描述中自我想像：

自從來到佛羅倫斯之後，他只完成了一件素描，畫的是一歲左右的嬰兒基督幾乎要掙脫了母親的懷抱。他抓著一隻羔羊，似乎在用力捏它。聖母差點要從聖安娜的大腿上站立起來，她拽著嬰兒，試圖把他從羔羊身邊拉開，這象徵著耶穌的受難和死亡。聖安娜稍稍欠身，她似乎想阻止女兒不要把嬰兒和羔羊分開。這或許象徵著宗教的願望，即受難不應阻止，因為事情都有自己的發展常規。這些角色都如真人般大小，但草圖並不太大，因為所有人物都坐著或斜著身子，每個角色都有身體的一部分位於他人之前，並偏向左側。這幅素描尚未完工。

如果你以為達文西迅速地完成了草圖就會同樣迅速地完成祭壇畫，那你就大錯特錯了，達文西最終還是辜負了至聖的聖母瑪利亞的厚愛沒有完成這幅作品。但從草圖引發的轟動中，我們已經瞥見了達文西的巨大聲望。

正如上文所言，〈聖母子與聖安妮〉是達文西到佛羅倫斯後所作的唯一一件素描，但是他還是對伊莎貝拉侯爵夫人的請求不予理睬。自從達文西離開曼圖亞之後，伊莎貝拉可謂是一直不屈不撓地請求達文西為自己繪製一些畫作。

侯爵夫人先是給佛羅倫斯的一名主教寫了信，希望他可以幫助自己向達文西轉達請求，在信中她寫道：

> 您可以試探一下，看他是否願意接受委託，替我們的書房繪製一幅圖畫。如果他願意，我們會讓他自己決定畫像的主題

和交付的日期。要是他不願意，您至少可以試圖說服他為我
創作一幅聖母瑪利亞的小型畫像，那種虔敬甜美的風格可是
他的拿手好戲。您能不能求他行行好，讓他再送給我一幅他
替我們繪製的肖像素描呢……

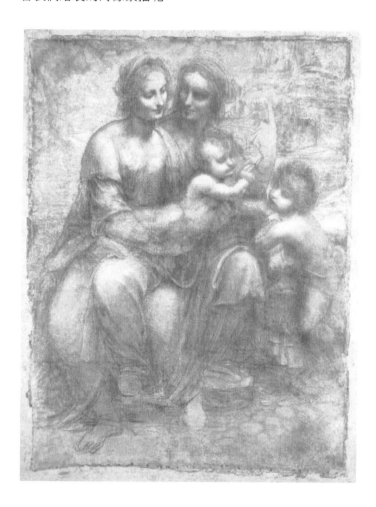

　　這封信雖然措辭謙遜，但實際上要求頗為過分和貪婪：書房的圖畫、聖母瑪利亞的小型畫像、自己的素描……我們知道，在曼圖亞的時候達文西曾經為了生計不大情願地為伊莎貝拉繪製了肖像畫，但對於伊莎貝拉的庇護多少還是感激的，可是面對伊莎貝拉得寸進尺的請求，達文西著實感到苦惱。於是，我們看到，在主教的回信中，達文西怎樣婉言拒絕掉了這些請求：

> 長話短說，他所做的數學實驗分散了他太多注意力，使他無法拿起畫筆，從事繪畫。我把夫人您的願望告訴了他，發覺他非常樂意滿足您的要求，因為您在曼圖亞曾給過他友善的接待。我們無拘無束地交談之後，達成了如下結論——要是沒有招致不滿，他就可以從對法國國王的義務中擺脫出來，他會首先為夫人您服務。

　　表面上看來達文西是答應了這個請求，但是我們卻知道他實際上無法從對法國國王的義務中擺脫出來，也不願拿起畫筆為侯爵夫人繪製那些畫作。這封信中還提到了達文西正在繪製一幅〈聖母與卷線軸〉，這是達文西的又一幅關於聖母子的畫作。在早些時候，達文西曾用過紅色康乃馨和十字架形的其他物體作為基督受難的標誌，在這幅畫作中，這個象徵物變為了十字架形的卷線軸，聖母垂著眼簾望著懷中的小基督把手伸向那受難的標誌。實際上，這幅畫作有兩個版

本——里福德版本和巴克盧版本，毫無疑問，兩個版本都宣稱自己是出自大師之手的。2003 年，巴克盧版本遭遇了和〈蒙娜麗莎〉同樣的命運，被偷走了。監測錄影中，兩名男子扮成遊客，把畫作藏在衣服下面偷走了，偷竊方法竟和〈蒙娜麗莎〉如此相似。

讓我們回到侯爵夫人吧，這位侯爵夫人是個有點霸道的女強人，她怎麼會善罷甘休呢。於是，侯爵夫人讓另一位中間人轉交給達文西兩個古董花瓶並詢問其價值，這兩個花瓶以前是麥地奇家族所有的。但是，中間人的回信顯然讓侯爵夫人再次失望了：

> 我給畫家李奧納多‧達文西展示了這些東西，他讚嘆不已，
> 特別引起他稱讚的是那水晶花瓶，因為它只用一塊水晶做
> 成，非常透明……李奧納多說他從來沒見過比這更好的了。

達文西對委託一事隻字不提，只是不停地讚揚這兩只花瓶，這無疑讓侯爵夫人大為光火但又無可奈何。據我們所知，侯爵夫人生前曾請求過包括佩魯吉諾、拉斐爾等畫家為其作畫，達文西是唯一直到最後都拒絕她的人。

但是，我們卻很高興看到達文西歷經艱難險阻後回到了這個創造他的城市，而且是以巨人的姿態。

巨人間的友誼

　　在麥地奇家族勢衰後，佛羅倫斯的實力也讓人堪憂，但戰爭尚未結束。此時，凱薩‧波幾亞成為羅馬的新主人，波幾亞是教皇亞歷山大六世的私生子，他冷酷無情、奸詐狡猾，比盧多維科有過之而無不及。波幾亞有一句座右銘：「要麼成為凱撒，要麼什麼也不是。」不禁讓人想起與他同名的帝王。

　　在波幾亞的統治下，羅馬可謂是戰無不勝，迅速攻占了眾多地區。正值此時，佛羅倫斯內部發生了暴動，意圖向波幾亞宣戰，這可惹惱了這位鐵血將軍，他迅速將勢力範圍擴展到佛羅倫斯的家門口。無奈之際，佛羅倫斯只好派出著名的政治家和思想家尼可羅‧馬基雅維利前去談判。談判中，波幾亞專橫、傲慢，他說：「我知道你們的城市對我懷有敵意，想要對待刺客一樣除掉我，要是你們拒絕我做朋友，你們就會發現我成了敵人。」最終，佛羅倫斯只好作出讓步，屈從於波幾亞，希望和羅馬恢復良好的關係。正是在這種情況下，達文西這位無所不能的文藝復興巨人又有了新任務——前去為波幾亞效勞。我們不知道達文西是否是心甘情願接受了這項委託，但這的確是一件雙方都滿意的交易，波幾亞有了一個完美的僕從，佛羅倫斯則有了一個耳目。

波幾亞是否完全信任達文西我們不得而知，但實際上達文西並非是時時跟隨在波幾亞身邊的，很快，波幾亞就交給達文西一個任務——繪製地圖。為此，波幾亞給了達文西一個通行證：

> 本證件持有人，我們最優秀的、受人敬愛的建築師兼總工程師李奧納多・達文西，接受委託測量我們城邦國家各個地方和要塞的地形。我們命令並要求，只要情況許可，他的判斷正確，就應向他提供全部援助。

因為擁有這個通行證，達文西受到了至為尊敬的對待，但卻又一次是在佛羅倫斯之外的地方。但無論如何，這對於喜愛短途旅行的達文西無疑是件開心的事，整個夏天，他都奔波在波幾亞的領地內，無論是城市還是鄉村，邊疆還是要塞。這個任務更多的是一項體力活，對於達文西而言更是大材小用，但是達文西卻似乎樂得能拋開城市，放鬆地奔走在山川河流間，他彷彿回到了小時候，奔走在塵土漫天的鄉間小路上，奔走在母親和祖父之間。

當秋天來臨時，達文西來到了伊莫拉，與此同時，馬基維利也到了伊莫拉。達文西是為了來繪製地圖，但馬基維利卻是再一次來找波幾亞談判。對於境內的叛亂，波幾亞再一次輕蔑地表示：「大地在他們腳下燃燒，他們只能灑出一點水，而需要更多的水才能把大火撲滅。」馬基維利也是文

藝復興時期的巨人之一，作為政治思想家和歷史學家，他的《君主論》可以說是政治家的必讀之書，但此時，他只是佛羅倫斯的演說家和使者。馬基維利是極不情願接受這任務的，他新婚不久，而這任務卻危險而毫無希望，作為使者，他又無權簽訂條約，只能不斷地匯報情況。達文西和馬基維利的友誼大約就是此時開始的，兩人都是頗有才能的文藝復興巨匠，又同時身陷波幾亞強權的牢籠內無法掙脫，這使得惺惺相惜外又多了些同病相憐。實際上，馬基維利傳回佛羅倫斯的很多訊息都是從達文西處獲知的，當然他無法把達文西的名字列入信件，這將涉及達文西的安全。除此之外，關於這次伊莫拉的境遇，達文西繪製了「他那個時代最準確、最漂亮的地圖」，而馬基維利則把波幾亞納入了《君主論》的素材。

達文西這半年來在鄉間曠野的努力並沒有白費，他繪製了許多非常詳細和精美的地圖。這些地圖大多是俯視圖，圖中精確地標明了河流山川以及道路，很多距離都是達文西步測出來的。這些地圖中有局部地區的，還有大型的義大利中部所有河流體系的，都被封蠟後掛在牆壁上展示。

相對於達文西只是大材小用的屈才日子相比，馬基維利則面臨著切實的危險。波幾亞終於對反叛者展開了報復，不僅把反叛者砍成兩截置於道路中間恐嚇他人，還洗劫全城。

　　達文西尚可逃避這些血淋淋的現實，但馬基維利作為使者卻必須面對並及時匯報。十年後，馬基維利在《君主論》中這樣寫道：

> 要是我來概括公爵所有的行為，我不知道如何去指責他。相反，正如我的做法一樣，我感覺他應該被推舉出來，作為一個例子來闡明那些憑藉運氣和他者的武力攀爬到帝國頂層的人。因為具有偉大的精神和高貴的目的，他不可能有其他做法。

　　在經歷過這些恐怖的事情後，馬基維利終於可以回到佛羅倫斯了，達文西也在幾個月後結束了跟隨波幾亞的任務，但兩人的友誼卻遠未結束。

　　實際上，跟隨波幾亞的這份差事對於達文西而言並不是愉悅的，在為馬基維利蒐集情報的過程中，達文西也身處險境和恐慌驚懼之中，這讓他再次對佛羅倫斯頗有微詞。於是，在 1503 年的 7 月，達文西給蘇丹寫了一封自薦信，在信中，達文西再次表現出了當初面對盧多維科的自負，只是這次他希望做建築師。在信中，達文西表示自己可以建造「一座不需要水的磨坊，只憑藉風力就可以了」，他還可以「不使用繩索，而是使用自動水壓器就可以把水從輪船中汲取出來」。但實際上，他最希望做的是在金角灣上建造一座大橋：

　　我，您的僕人聽說您打算建造一座從伊斯坦堡到加拉塔的大橋，也聽說您由於找不到有能力的人而沒有動工。我，

您的僕人知道該怎麼做。我會把大橋升到一座大樓的高度，因為橋太高了，所以人們無法穿越大橋……我會這麼做，以便輪船即使張開船帆也能從下面穿行而過……我會建一座吊橋，這樣人們需要時就可以到安納托利亞海岸去……但願上帝使您相信我說的話，考慮一下永遠為您效勞的僕人。

　　但這次達文西沒有上次的好運氣，他的自薦信石沉大海，儘管他在手稿中涉及了諸多的方案，對橋的各項數據的計算也都準確無比。但是，如同達文西的降落傘一樣，總會有人想要實現達文西的夢想，這次是挪威藝術家韋比約恩·桑德。這座橋建在原址的附近，由松木、柚木和不鏽鋼建造，是按比例縮小的，現已投入使用。桑德說：「大橋只能這麼建。它可以使用木頭或石頭，修建成任意大小，因為總的原理在起作用。」為了紀念達文西，這座橋被命名為「蒙娜麗莎橋」。我們知道，達文西會為此微笑。

　　不幸的是，達文西再次遭遇了經濟危機，寫給蘇丹的自薦信遭遇了拒絕，他對高品質生活的追求又讓他的銀行存款迅速縮減，他的學生記錄道：「他現在的經濟相當吃緊。」就在這時，好友馬基維利幫了達文西一個大忙，在政治上大展宏圖的馬基維利使達文西獲得了一個大項目：讓河流改道。具體而言，達文西首先要改變亞諾河下游的河道，以此切斷比薩的入海口，也就是切斷比薩的物資供給，最終使佛羅倫

斯成功地收回這座城池；接下來，達文西需要改變佛羅倫斯西部的整個河道，使其更加便於運輸。於是，達文西再次成為軍事工程師，著手切斷比薩人的生命之源。

　　這是一項宏偉的工程，達文西在做了多次實地考察後給出了方案：把亞諾河的河水引入南部的斯塔尼奧沼澤，這中間要開鑿一個運河來引水。這個方案在當時無疑是超前的，達文西需要反覆地向執政團來解釋以便使他們同意。為此，達文西還計算出了具體的數據，甚至還為此設計了挖掘機。

　　但是，不知為何，這項工程最後交給了一個叫馬埃斯特羅的人負責，而且方案也有所改動。工程共動用了兩萬名工人，還有一千名戰士來保障工程不被比薩人破壞。日子一天天過去了，水卻還未流到溝渠中去，達文西幸災樂禍般地在筆記中抱怨：「他們不明白為什麼亞諾河的河水在平直的溝渠中不會流動，這是因為諸如亞諾河的河流在入口處沉澱下泥土，在反方向又把泥土帶走，所以河道就彎曲了。」終於，在開工兩個月後，洪水暴發徹底終止了這個工程，不僅溝渠坍塌，還淹了附近的農莊，導致 80 人喪生。在這場戰爭中，佛羅倫薩失敗了，其間耗費的大量金錢和時間讓執政團徹底喪失了勇氣和信心。但是，誰能想到呢，多年後佛羅倫斯和比薩間的高速公路經過的路線和當年的運河一致，只是內燃機取代了水運。

馬基維利（1469—1527）

義大利著名政治哲學家、歷史學家和作家，代表作品有《君主論》、《論李維》和《佛羅倫斯史》等。《君主論》是馬基維利結合自身經歷所寫的巨作，其中強調君主必須與人民保持較好的關係；必須重視軍事；必須通權達變，靈活機動，為達到目的可以不擇手段；並要真正了解國情，注意避開諂媚者等，這些原則後來成為一些人的治國原則，拿破崙、希特勒等都曾把《君主論》作為案頭書。

蒙娜麗莎的微笑

提到達文西就一定會提起〈蒙娜麗莎〉，千百年來，蒙娜麗莎的微笑讓眾人傾倒，為她痴迷。與此同時，人們也在不斷地追問，蒙娜麗莎究竟是誰呢？她的微笑為何如此神祕呢？有人說蒙娜麗莎是銀行家的妻子，也有人說蒙娜麗莎是朱利亞諾‧德‧麥地奇的情人，還有人說是卡特琳娜‧斯福爾扎，可謂是眾說紛紜，各執一詞。〈蒙娜麗莎〉原來叫做〈拉喬康達夫人〉，但是由於喬康達（Gioconda）也是個形容詞，表示「愉悅的」，雙關語是達文西常玩的把戲，但卻著實讓畫作題目陷入了迷障之中。而實際上，蒙娜麗莎還有另一種解釋，在義大利文中，「蒙娜」意為「夫人」，「麗莎」則是人名，於是經考證，蒙娜麗莎也許是指麗莎‧德

爾·喬康達 —— 弗朗切斯科·德爾·喬康達的妻子。弗朗切斯科是佛羅倫斯的商人，麗莎 15 歲時嫁給了 35 歲的弗朗切斯科，婚後，麗莎為喬康達生育了兩個兒子和一個夭折的女兒。曾經有人說畫作中蒙娜麗莎穿著和頭上罩著的黑紗是女兒夭折時的喪服，也有人說達文西為了博得蒙娜麗莎的一笑費盡了心思，甚至請來了小丑和樂師，但事實卻是達文西作畫時距麗莎女兒的夭折已經過去四年了。於是，蒙娜麗莎穿著素黑衣服，沒有佩戴任何首飾也成為眾人猜測的對象。這幅畫實在有太多讓人疑惑的地方，蒙娜麗莎缺失的眉毛也是大家津津樂道的事情。如果沒有答案，我們大概也只好說如同黑紗一樣，剔去眉毛也是當時的時尚。這樣看來，蒙娜麗莎只是佛羅倫斯的一個普通家庭婦女，二十出頭，有兩個孩子，實在是太平庸了，不免有點失望。但〈蒙娜麗莎〉並不需要依靠畫中人的纏綿悱惻的愛情故事來為其加碼，它已經足夠偉大。

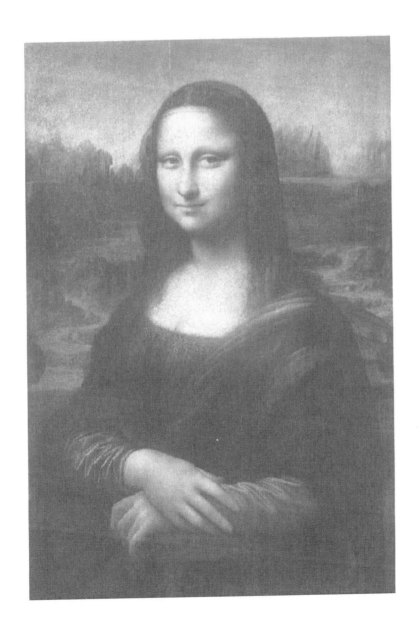

　　毋庸置疑，〈蒙娜麗莎〉可謂是人盡皆知的一幅畫作，無論是孩子還是老人，無論是東方還是西方。據羅浮宮的統計，每年約有 600 萬觀眾去參觀〈蒙娜麗莎〉。當然，羅浮宮也為〈蒙娜麗莎〉提供了特殊的待遇，〈蒙娜麗莎〉不僅獨處一個廳室，還有著三層防彈玻璃的保護，在展出時還會有專門的保鏢。但，蒙娜麗莎的魅力究竟在哪裡呢？〈蒙娜麗莎〉是一幅在楊樹木板上創作的油畫，只有 77 公分長，53 公分寬，也就是半平方公尺不到，但是達文西卻為此整整耗費了十年的光景。據說，當達文西完成這幅畫作後，曾經一起在委羅基奧門下學習的佩魯吉諾前來拜訪，隨行的還有一位年輕人。在整個探望過程中，年輕人一直注視著畫架上的〈蒙娜麗莎〉，竟漸漸眼含淚水。這個年輕人就是文藝復興三傑之一的拉斐爾。我們無法得知拉斐爾為何會眼中飽含淚水，但這足以使我們見識到〈蒙娜麗莎〉的魅力。達文西本人也是至為熱愛這幅畫作，不僅未將其交給委託人，還一直帶在身邊，不論走到哪裡。

　　有趣的是，在 19 世紀前，這幅作品並沒有如此著名，但是，隨著時間的流逝，蒙娜麗莎的微笑引起了越來越多的注意，人們開始為其賦予越來越多的意義。先是小說家兼文藝批評家泰奧菲勒・戈捷將蒙娜麗莎稱作「神祕微笑著的魅力的斯芬克斯」，說她的微笑表現著「某種未知的快樂」；後是歷史學家朱爾斯・米沙萊說道：「她吸引著我，使我背叛

了自己，毀滅了自己。我不顧自我朝她走去，如同小鳥飛向游蛇。」英國唯美主義藝術運動的倡導者之一，同時也是作家和詩人的奧斯卡·王爾德也再次在這幅畫作前盈滿淚水：

> 某些人想像這位畫家只是一種老式微笑的奴隸，但是每當我穿過羅浮宮涼爽的大廳，站到那位奇特人物的像前時，我總是自言自語道：「她坐在大理石椅子裡，奇異的岩石環抱四周，像沐浴在來自海底的微光之中，她比她座位四周的岩石更古老；她像一個吸血鬼，已經死去了多次，了解墳墓的祕密；她是深海中的潛水者，保留著她墜落的日子；她往來於奇特的商路，和東方的商人們交往著；她就像麗達，是特洛伊的海倫的母親；她就像聖安妮，是瑪利亞的母親。她是這一切，是豎琴和長笛的樂聲，她的生命敏感、脆弱，造就了她變化的面容，賦予她的眼瞼和手以活力。」我對朋友說：「水邊那朵奇特的玫瑰的存在表現了人類千年的慾望。」他回答我：「這個頭腦是所有『世界終極的匯聚』，而她的眼瞼略帶疲憊。」

後來，詩人葉芝把這段話改寫成詩：

她比她坐立其中的岩石還要古老；
猶如吸血鬼一樣，
她已經死過多次。
她知道墳墓的祕密；
她曾在深海中潛水；
她能讓逝去的日子圍繞在身側……

　　這些文字再度增添了蒙娜麗莎的神祕和魅力，使得眾人都想一飽眼福。但如果我們真的看到這幅巨作時，也許會感到些許的失望。〈蒙娜麗莎〉現藏於羅浮宮，與達文西的其他畫作相比，這僅僅是一幅小肖像畫，上面的保護性假漆使得畫作變得微黃且模糊不清，但蒙娜麗莎的微笑還是傾倒了數代人。

　　的確，蒙娜麗莎的微笑讓數代人為其痴狂，都妄圖探知這微笑背後的祕密。有一種學說從人類的視覺系統出發，認為這才是蒙娜麗莎的微笑若隱若現的原因。具體而言就是當我們把視線轉移到這幅畫作的其他部分時才會看到蒙娜麗莎的微笑，而當我們把視線轉移到蒙娜麗莎的臉部時，微笑就會消失。另一種學說則從心理學角度闡釋蒙娜麗莎的微笑，心理學家佛洛伊德就認為蒙娜麗莎的微笑反映的是達文西母親的微笑，代表了母愛，他說：

> 在他生活的頂峰，當時他剛過 50 歲……一個新的變化在他身上發生了。他的心理內容的最深層再一次活躍起來；但是這個進一步的復歸對他的藝術有利，他的藝術當時正處在變得難以發展的過程中。他遇到了一個女人，她喚醒了他對他母親那充滿愛慾的歡樂的幸福微笑的回憶；在這個復活了的記憶的影響下，他恢復了在他藝術奮鬥開始時引導他的促進因素，那時他也是以微笑的婦女為模特兒兒的。他畫了〈蒙娜麗莎〉、〈聖母子與聖安妮〉以及一系列神祕的畫，這些畫都以謎一般的微笑為其特徵。

　　不僅如此，一位名為麗蓮‧弗‧施瓦茲的美籍博士運用電腦技術對蒙娜麗莎和達文西的都靈自畫像，也就是那幅長髯婆娑的自畫像進行對比後發現了一個更為驚人的祕密，那就是兩個形象驚人的相似。於是，麗蓮將蒙娜麗莎和都靈自畫像各取一半拼接成了一幅全新的圖畫，稱為「MonaLeo」，其中「Leo」是達文西的名字李奧納多的暱稱，在麗蓮看來，〈蒙娜麗莎〉是達文西開的一個小玩笑，實際上這就是他的自畫像。〈蒙娜麗莎〉似乎變得更為撲朔迷離，而我們卻無從得知真相，但這些謎一般的事情無疑更增添了它的魅力。

　　蒙娜麗莎除了微笑，還有「美術史上最美麗的一雙手」。這雙手柔軟而豐腴，右手搭在左手上，含蓄而內斂。有人說，這是因為蒙娜麗莎懷孕了，這是孕婦常用的手勢，是對胎兒的保護，但我們知道這並非事實。實際上，關於這雙手的姿態，達文西內心早已有草圖，而在達文西為伊莎貝拉侯爵夫人繪製肖像畫時，這個手勢已然成熟。

　　1911 年的失竊事件更是將〈蒙娜麗莎〉推到了風口浪尖。罪犯溫琴佐‧佩魯賈是個微不足道的油漆匠，曾在羅浮宮工作過一段時間。佩魯賈將畫作藏在工作服下帶出了羅浮宮後將它藏在了自家爐子下面長達兩年之久，這期間，誰也沒有懷疑是這樣一個罪犯如此輕而易舉地盜走了巨作，畢卡索和詩人阿波里奈爾甚至為此成為嫌疑人。兩年後，當佩魯賈意圖將〈蒙娜麗莎〉賣給古董商時，他才被警方抓獲。

而當被問及偷竊的動機時，這個罪犯竟然說他本想偷另外一幅，但最後考慮到〈蒙娜麗莎〉的體積較小更加容易偷竊，這不禁讓眾人啞然失笑。

關於〈蒙娜麗莎〉的玄機，還有一個就是畫面的背景。

當我們把蒙娜麗莎兩邊的風景對比著看時，我們會發現，左邊的景物離我們更近一些，呈現的是俯視的效果，而右邊的景物離我們遠一些，呈現的是仰視的效果。於是，在背景的落差之上，人物時遠時近，飄忽不定，更添了一筆神祕的色彩。長久以來，人們總是認為達文西將風景這樣繪製必然藏著驚天的祕密，甚至有人認為這是一幅藏寶圖。但根據近來的發現，這確實是寫實的繪畫，取材於距佛羅倫斯50多公里的阿爾諾河谷地區。當地人稱這裡為「地獄谷」，這裡山峰林立，峭壁嶙峋，河水激盪曲折，總給人以不安和荒涼的感覺。達文西在身為軍事工程師時曾經來過此地。當然，達文西不會隨便選取一處景色來作畫，而他究竟想要賦予這樣的景色以怎樣更深的內涵就需要我們繼續探索了。

無論如何，〈蒙娜麗莎〉都是達文西一生中的巔峰之作，在這之後，他再未有如此精彩的繪畫。正如耶魯大學的教授舍溫・紐蘭所對〈蒙娜麗莎〉的評價：

她在笑什麼？她是否知道了我們不知道的事情，她怎麼會知道我們的想法？這連我們自己都不知道。達文西聽見了一般人聽不見的聲音。我覺得這個微笑表示著：我知道一些你從

來都不知道的事情，我了解你和這個世界，而你卻永遠也不得而知。這是達文西傳達給全世界的訊息，同時也是一種夫子自道。所以，我覺得在這幅肖像畫中，達文西描繪的是自己，同時繪就了自己一生的故事。

但是，蒙娜麗莎的故事並未就此結束。1919 年，馬塞爾·迪尚繪製了一個外貌被毀壞的蒙娜麗莎的畫像，以此來表達對傳統的否定和抗爭。20 年後，一幅抽菸的蒙娜麗莎後來者居上，成為又一個著名的諷刺畫。1926 年，吉米·克蘭頓又將蒙娜麗莎搬上了舞臺，演出以下面的文字開場：

她是穿著藍色牛仔褲的維納斯，
紮著馬尾辮的蒙娜麗莎。
無論如何，蒙娜麗莎都是永恆。

巨人的較量

就在達文西繪製〈蒙娜麗莎〉的時候，他還接受了另一項任務 —— 在韋奇羅宮的議會室繪製一幅壁畫，這是一個規模和重要性都可以和〈最後的晚餐〉相媲美的工作。

這次繪畫的內容不再是傳統的宗教主題，而是戰爭，執政團希望達文西能夠繪製一幅表現安吉亞里戰役的壁畫。安吉亞里戰役發生在 1440 年，在這場戰役中，佛羅倫斯擊敗了米蘭，執政團無疑是希望宣傳佛羅倫斯軍隊的英勇。

　　還記得馬基維利和達文西在伊莫拉結下的友誼嗎？在這幅壁畫的創作中，馬基維利幫了達文西的大忙，他為達文西提供了創作建議，他希望達文西可以創作一幅多場景的敘事性壁畫，鼓舞人心且英勇無比，這也符合執政團的意願。但是，達文西怎麼會輕易妥協呢，在一開始的草圖中就充斥著戰爭的恐怖和殘酷，中央是為爭奪旗幟而奮力廝殺的騎士，旗杆已經折斷，旗面也破敗不堪，但是仍在風中招展。馬兒受了驚抬起了前腿，戰士在馬背上怒吼。地上則血流成河，摔下馬的人在地上肉搏。這與達文西的親身經歷有關，在為波幾亞服務的日子裡，他親眼目睹了戰爭的殘暴，還曾寫下了一篇名為《如何再現戰爭》的文章：

> 首先，你要畫上大砲發射出來的煙霧，煙霧在空中和戰馬、士兵揚起的塵土混雜在一起……空中必須有從各個方向射來的箭簇，砲彈飛過之處留下一道煙幕……如果你要刻畫一個跌倒的人，你必須要畫出他的身體在血跡斑斑的泥濘中滑倒的地方……其他人必須要表現出死亡的痛苦，他們應咬緊牙關，轉動雙眼，雙拳緊握靠在身上，兩腿扭曲著……死去的戰馬上堆積著許多人。

　　單是文字敘述已經讓人身臨戰場，何況是達文西的繪畫。達文西意圖表達的似乎更多是戰爭的殘暴，他繪製的騎士被認為是「如野獸般的殘忍」，有評論家這樣說道：「〈蒙

娜麗莎〉改寫了肖像,〈最後的晚餐〉改寫了傳統敘述,〈安吉亞里戰役〉則改寫了暴力運動的描繪。」達文西再次陷入了痴迷的工作狀態,躊躇滿志打算再創一個奇蹟。

但是,半年後,執政團作出了一個令達文西震驚和憤怒的決定:在對面的牆上請米開朗基羅繪製另一幅壁畫,同樣是表現戰爭,但卻是另一場勝利的戰役——卡米諾戰爭。

執政團無疑是為了讓兩位文藝復興的巨匠在競爭中激發彼此的創作靈感,希望能在同一個議會廳中留下兩幅巨作,但是這兩位巨人卻並不是那樣和諧。

當達文西離開佛羅倫斯時,米開朗基羅還只是個七歲的孩子,但當達文西再度歸來時,米開朗基羅已經成為新一代的大師。不同於達文西的優雅從容,米開朗基羅是個魯莽健碩的男子,自信滿滿,曾在一次糾紛中把另一位雕塑家打得面目全非。人們常說文人相輕,而藝術家們也總是帶著些驕傲和自負,當達文西遭遇米開朗基羅,會發生怎樣的故事呢?

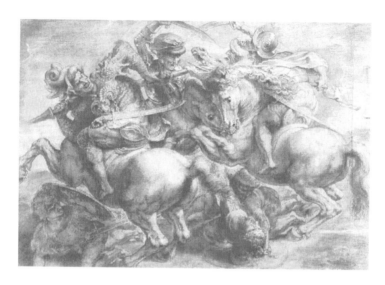

　　我們知道，米開朗基羅是借助《大衛像》一舉成名的，但誰又知道這是用一塊被毀壞了的大理石雕刻出來的呢？這塊大理石被一個技術不佳的雕塑家損壞了後一直由佛羅倫斯大教堂管理，行政長官經常談到要將這塊大理石交給達文西處理，但最後卻交給了米開朗基羅，促成了另一個巨人的誕生。我們當然不會認為達文西因為這點小事而對米開朗基羅懷恨在心，但在大衛像安置問題的研討會上，達文西提出了與多數人不同的想法，他認為應將雕像放置在偏僻的地方而非廣場的入口處。達文西對此給出的理由是為了不干擾共和國的慶典，我們並不能說這是完全沒有道理的，但是，卻難免讓人覺得有故意之嫌，達文西和米開朗基羅的嫌隙也自此

根植。而我們知道，這座雕像最後被放在了廣場中央，為此還不惜打破牆壁開鑿搬運的通道。=

　　關於兩人之間的嫌隙還有這樣一個小故事：有一天，達文西路過聖特立尼塔廣場，正好一群人正為但丁的文字爭論不休。其中一個人叫住了達文西，希望他來解釋一下這段文字。達文西不想捲入這樣的意見糾紛，這時，恰巧米開朗基羅路過，達文西便說：「米開朗基羅來了，他會給你們解釋的。」誰料急躁的米開朗基羅認為達文西是想要羞辱他，於是憤怒地回應：「你自己解釋吧！你這設計了青銅馬像，卻無法完工，就不得不羞愧地停手的傢伙。」這樣看來，達文西和米開朗基羅的關係已經相當緊張了。

　　就在這樣的情況下，米開朗基羅在對面的牆壁上擺開了戰場。不知是否是故意對抗達文西，米開朗基羅拋棄了達文西描繪戰爭中最激烈的場景的做法，他選擇了戰爭中邊緣地帶的一個故事：洗澡時遭到了偷襲的士兵們。傳記家瓦薩里這樣描述這幅草圖：

> 他在草圖上畫滿了裸體的男子，這些男子由於天熱在亞諾河裡洗澡。因為敵人突襲，軍營中響起了警報，戰士們沖出河水穿衣服，這時米開朗基羅頗具靈感的妙手開始描繪他們……士兵罕見的姿勢各個不同。有些直立，有些跪著或斜著身子，有些身子在兩個位置中間，所有的人都展示了一種最難的透視縮短的技巧……

毋庸置疑，這幅草圖征服了眾人。但是，沒人會想到，達文西竟離開了佛羅倫斯，選擇避免這場正面交鋒，可是他卻在此時寫了一篇文章，文章中說道：「你不該讓軀體所有的肌肉過於明顯，除非肌肉所屬的四肢正在運用很大力量或在勞作……要麼你一定這麼做，你創作出來的是一袋核桃而不是人體輪廓。」

不僅如此，達文西甚至還貶低了雕塑，他說：

「雕刻家在雕刻作品時，需要用體力或臂力，用錘子雕鑿大理石或去除雕像表面多餘的石塊。這是一項非常機械的勞作，常常伴隨著汗水，汗水混合著石灰，滿身汗垢，滿面大理石粉，全身灰白，像個麵包師，搞得滿屋汙穢不堪，盡是碎石渣屑。

……

畫家的處境卻不同（我們只說一流的畫家和雕刻家），畫家衣著整潔，穿著稱心的衣服，心情舒暢地坐在畫架前面，手裡揮著一支飽含柔和的精巧的畫筆。畫室窗明幾淨，周圍盡是精美的畫幅，畫家聆聽著悅耳的樂曲和動人的詩句，不受嘈雜的錘擊聲干擾。」

從中我們看出，在達文西和米開朗基羅的「戰爭」中，米開朗基羅就像個全副武裝的暴躁小孩，隨時準備開戰，但達文西卻總是雲淡風輕地給出更致命的一擊。

　　但是，也許誰都沒有想到，這場較量的結局竟是米開朗基羅學會了達文西拖拖拉拉並且不完成訂單的壞習慣。與以往不同，這次達文西完成了他的壁畫，但米開朗基羅卻並未把草圖搬上牆壁。更讓人感到無奈的是這只是米開朗基羅不完成作品的開端，這種工作習慣伴隨他終生。

　　巨人間的較量正是基於彼此不相上下的才華，雖然嘴上不肯認輸，但心裡多少還是佩服彼此的，在達文西後來的素描中，有一張酷似《大衛像》的素描，這顯然是借鑑和學習了米開朗基羅。我們不禁會心一笑。

　　但就在此時，傳來了一個不幸的消息：塞爾・皮耶羅・達文西去世了。

　　在不久之前達文西寫給父親的信中這樣寫道：

> 親愛的父親：
> 上個月最後一天，我收到了您寫給我的來信，這使我短時間內悲喜交加。喜的是得知您身體健康，這我要謝天謝地，悲的是知道您遇到了一些麻煩⋯⋯

　　這是我們所知的父子間的唯一一次通信，卻不像家書，而像一篇生硬的作文。我們知道，達文西總是十分尊敬父親，在所有的筆記中把父親稱為「塞爾・皮耶羅，我親愛的父親」，但這種尊敬卻顯得過於生硬和刻意，反而讓我們得知父子間那永遠無法消弭的傷害。

在一張帳單的間隙中，我們發現了達文西的記錄：1504年7月9日禮拜三9時，塞爾‧皮耶羅‧達文西去世了。而在另一張紙上，達文西再次進行了記錄：1504年7月9日禮拜三7時，我父親，德爾‧波蒂斯塔宮的公證人塞爾‧皮耶羅‧達文西過世了，享年80歲。他遺留下了十個兒子和兩個女兒。

無論這對父子間存在著怎樣的嫌怨，父親的去世都讓達文西陷入了一種神經質的狀態，他不僅重複記錄，而且文字瑣碎，甚至還將週二記成了週三，78歲記成了80歲。但最讓人感到心酸的是達文西並未把自己算成父親的子嗣，而父親也未留給達文西任何遺產。

無論是父親生前，還是父親逝世後，父親給達文西帶來的傷害都是無法彌補的。當達文西的一位同父異母的弟弟寫信告訴他自己生了兒子時，達文西的回信卻不是祝福：

> 從來信中獲悉你有了後嗣，我了解這件事給你極大的快樂。我以前認為你天生精明，但從你快樂的程度看來，我確信我並非敏銳的觀察者，你也不是那麼精明，居然會恭喜自己創造了一位虎視眈眈的敵人，他所有的能量都會導向爭取自由，而這種自由唯有你死後他才能獲得。

這封回信著實帶著調侃和悲涼，我們不知道父親逝世後達文西是否獲得了他想要的自由，但是我們知道他將永遠無法擺脫他私生子的身分。達文西不僅將父子比作敵人，還會

表現出對整個人類的某種厭惡之情，他曾經說：「世界上有那麼多人可以被形容成只不過是食物的管道、排泄物的製造者以及糞坑的裝填者，因為他們活在世上沒有其他目的；他們沒有任何嘉德懿行，他們身後所留下的一切就是滿滿的糞坑。」這當然是帶有偏見的，但我們卻可以理解達文西的憤怒和並不平靜的內心。

　　但無論如何，父親的去世或許是促使達文西暫時離開佛羅倫斯的又一個原因。在這段時間內，達文西回到了家鄉文西鎮和叔叔弗朗切斯科一起度過了一些日子，我們知道，叔叔弗朗切斯科一直在達文西的童年中扮演著重要的角色，他極其喜歡和疼愛這個孩子。後來，達文西又前往皮翁比諾做了一次短途旅行，孤獨一人。也許，達文西是想用這些日子撫平心中的傷痛，他獨自一人站在皮翁比諾的碼頭上，在狂風暴雨中望著漁民們的忙碌，達文西的記載也帶著一絲憂傷：

在皮翁比諾目睹碼頭起風：
天刮著狂風，下起了陣陣大雨，
樹枝和樹幹都被捲入空中，
漁民們不停地從船中朝外傾倒雨水。

　　四個月後，達文西回到了佛羅倫斯，開始把草圖搬到牆壁上。但是，工作並未讓達文西完全從悲傷中康復，在工作筆記中，他寫道：

1505 年 6 月 6 日，鐘敲響 13 點（大約是上午 9:30）時，我在韋羅奇奧宮開始了創作。放下畫筆之時，天氣惡化，法庭的鐘聲響了起來。草圖變得有點鬆了。盛水的罐子破裂了，水流了出來。突然，天氣變得更糟糕了，傾盆大雨一直下到午夜。天地之間一片漆黑。

囈語般的文字總是出現在達文西的筆記中，神祕而悲傷。在達文西的悲傷中，壁畫工程進展緩慢，執政團再次不耐煩起來。有一天，當達文西去銀行領取他微薄的薪水時，櫃員想要給達文西成堆的硬幣，這似乎惹惱了達文西，他隨即反擊：「我不是一便士畫家！」後來，達文西甚至找朋友蒐集了一堆硬幣去還給銀行。在我們的印象中，達文西一直是溫文爾雅的紳士，但父親去世的悲傷和來自米開朗基羅的工作上的壓迫終於還是讓達文西情緒爆發。

安吉亞里戰役的壁畫的繪製斷斷續續持續到了第二年的 5 月，但早在這一年的 11 月達文西就再未領過薪水。

更值得一提的是，這幅可以和〈最後的晚餐〉齊名的壁畫卻不知身在何處，我們沒有在議會廳的任何一面牆上見到它。在 1540 年代之前，這幅壁畫似乎還安然無恙地在那裡，雖然達文西使用了和〈最後的晚餐〉一樣的方法，使得壁畫有些許脫落。但是，後來瓦薩里 —— 也就是我們多次提到的傳記家，他也是一位著名的藝術家 —— 重新裝飾了議會廳，

具體原因我們並不清楚。千百年來，總有人希望在瓦薩里的筆跡下尋找達文西的遺失的壁畫，有人採用過紅外線，還有人建議採用雷達探測，但時至今日我們還是無法明確知道這幅壁畫究竟在哪一面牆上。在沒有確定具體位置之前，沒有人敢輕舉妄動去抹掉瓦薩里的壁畫，因為「瓦薩里可能不是李奧納多，但他依舊是瓦薩里」。在瓦薩里的壁畫裡，一個並不引人注意的地方，瓦薩里用顏料寫下：「尋找，你就會發現。」這更引領著人們不斷探索壁畫背後的達文西真跡。

> **米開朗基羅（1475—1564）**
>
> 　　義大利文藝復興時期著名的繪畫家、雕塑家和建築師，與達文西、拉斐爾並稱「文藝復興三傑」，主要作品有《大衛像》。

第四章　重回佛羅倫斯

第五章　重回米蘭

佛羅倫斯和米蘭的「較量」

　　讓我們再回過頭去看看〈岩間聖母〉的情況吧。之前，達文西在米蘭完成了〈岩間聖母〉，並把它交付給了聖母無沾成胎協會。也許是達文西的繪畫不那麼符合傳統標準，聖母無沾成胎協會並沒有把酬金付清。八年後，盧多維科購買了這幅畫作為政治鬥爭中的禮物，達文西奉命為聖母無沾成胎協會再創作一幅替代品。這次由達文西和畫家安布羅焦合作創作，顯然酬金還是存在糾紛，但這次的糾紛必須在法庭上予以解決了。這場官司打了三年，結果卻是達文西在繪畫中所占的比例太小，判決達文西在兩年內完成此畫。而我們知道，此時達文西正在佛羅倫斯和執政團就安吉亞里戰役的壁畫糾葛不斷，於是，藉著〈岩間聖母〉的判決，達文西再一次前往米蘭。

　　但無論是米蘭還是佛羅倫斯都清楚，達文西離開佛羅倫斯有著更深層的含義。此時，米蘭的統治者已經變為了法國人。法國人對這個天才藝術家無疑有著深切的熱愛，他們迫切希望達文西可以前往米蘭，法國國王甚至希望可以將〈最後的晚餐〉轉移到法國，但「畫是在牆壁上創作的，這不得不使國王打消了念頭，所以它仍然留在米蘭人之間」。

　　佛羅倫斯自然也不想放行，尤其在〈安吉亞里戰役〉尚未完工的情形下。於是，達文西簽下了一份公證書，約定在三個月之內返回，否則就要承擔一筆罰款。但是，事實卻是達文西

足足離開了 15 個月，最後還是因為叔叔的遺產糾紛回來的。

這是達文西一生中難得的平靜安寧的日子，達文西成了法國總督查爾斯・德安布瓦斯府上的貴賓，這位既喜歡巴克斯也喜歡維納斯的總督這樣評價達文西：「還沒親自遇到他之前我們就很愛戴他。現在既然有他陪伴，根據經驗談到了他的多才多藝，我們的確發現他的名字沒有受到充分讚揚。雖然他已經在繪畫方面非常出名，但他擁有的許多其他驚人才能卻沒有被人充分稱讚。」

的確，就在這期間，總督將修建避暑山莊的任務交給了達文西，達文西也竭盡所能希望真正建成一個天堂般的樂園。在達文西的設想中，這個樂園種滿了橘樹和檸檬樹，時刻散發著清新的香氣；小溪在山莊中穿梭環繞，溪水清澈足以看見水草搖曳，水底的石子在陽光下閃爍；水草和魚兒都是經過精心挑選的，以保證不會弄渾了溪水……除了這些，達文西還設計了一個水力小磨坊：

> 利用這個磨坊，夏天無論何時都可產生一陣微風。我會讓水奇特、咕咕作響地飛起……磨坊將有助於造就透過房屋的水管和許多不同地方的噴泉。還有一條小路，無論什麼時候行人經過那裡，水都會從地下飛起。所以對那些想把水濺到女人身上的人來說，這可是一個好去處……我會讓磨坊產生連續樂聲，這只有許多不同樂器才能做到。只要磨坊仍在轉動，樂音就不會停歇。

在這段文字中，我們彷彿真的看見了天堂，在持續的樂聲中，噴泉舞動，女人提著裙襬淌過清澈的小溪……但是，這個天堂最終還是只存在於達文西的草圖和筆記中，像是陶淵明的桃花源一般令人神往。

三個月的期限很快就到了，但達文西卻不想回到佛羅倫斯再拾起畫筆去完成〈安吉亞里戰役〉。一個月後，佛羅倫斯的行政長官寫了一封憤怒的信給總督，要求達文西立即返回佛羅倫斯：

> 李奧納多……的行為不像他應該對共和國所表現的那樣，因為他拿了一大筆錢，卻只是在我們委託他創作的那幅偉大作品上開了個小小的頭。他在為大人您竭力效勞的同時，卻使自己成了我們的罪人。在這件事情上我們不想有進一步的請求，因為這件偉大的作品是為了我們所有公民的利益，讓我們解除他的義務是對我們責任的忽視。

在這封信中，行政長官言辭激烈，顯然對達文西的「出逃」十分不滿。對此，米蘭方面也不甘示弱：

> 如果向他的同胞推薦這麼一個多才多藝的人合適的話，我們衷心把他推薦給你們。我們還向你們確保，為了擴大他的財富或授予他應得的榮譽，你們所做的一切都會給他，也給我們帶來最大的快樂，我們將因此對你們感激萬分。

　　這封回信看似彬彬有禮，實際上卻在指責佛羅倫斯對達文西的輕視。總督還在回信中說自己並不會阻擋達文西的回歸之路，但實際上這是因為他明白達文西是不會離開米蘭的。

　　這場為了達文西的激烈交鋒使佛羅倫斯和米蘭再次陷入了緊張的關係中，達文西似乎成了一個籌碼，繼續下去還可能成為戰爭的導火線。最終，法國國王的命令平息了兩個城邦的憤怒：「我們非常需要你們佛羅倫斯城市的畫家李奧納多·達文西大師……請寫信給他，讓他在我們到達之前不要離開米蘭。」

　　於是，達文西終於可以如願留在米蘭，但是他也知道這僅僅是短暫的停留。後來，當法國國王平息了熱那亞的叛亂來到米蘭時，達文西在這個被法國占領的土地上，策劃了浩大的歡迎儀式。

叔叔的遺囑

　　米蘭的快活日子並沒有持續太久，我們知道只有 15 個月，達文西終究還是回到了佛羅倫斯，但原因卻並非公民的責任感，而是叔叔的遺囑。

　　我們應該還記得，達文西的父親在去世時並未留給他一點遺產，這無疑是對私生子達文西的最後的也是最徹底的傷

害。但是，十分疼愛達文西的叔叔弗朗切斯科卻將自己的遺產全部留給了達文西。弗朗切斯科的遺囑是在塞爾·皮耶羅去世後不久立下的，像是表達對塞爾·皮耶羅的不滿和抗議，在遺囑中，弗朗切斯科將達文西指定為自己的唯一繼承人。但是，這份遺囑卻和較早的一份協議相違背，在那份協議中，弗朗切斯科和塞爾·皮耶羅約定弗朗切斯科的遺產只能由塞爾·皮耶羅的合法後裔繼承。於是，這場家庭糾紛將達文西再度捲入了一場官司之中。

七月的時候，達文西回到了佛羅倫斯。在達文西的父親塞爾·皮耶羅逝世後，他和達文西的緊張關係似乎藉著這場官司轉嫁到了他的合法子嗣身上。在這場官司中，爭奪的很重要的一份財產是弗朗切斯科名下的採石場。我們知道，弗朗切斯科和達文西親如父子，這個採石場也是達文西出資幫助弗朗切斯科購買的，但是他的同父異母的兄弟們卻不肯善罷甘休。於是，達文西給他的兄弟們寫了一封信，信中說道：「你不想他買採石場時借的錢再還給他自己的繼承人吧。」

在訴訟期間，達文西獲得了兩封對他有利的信件。其中一封是法國國王寫給佛羅倫斯執政團的，在信中，國王請求執政團本著對達文西有利的原則介入。另外一封是法國駐米蘭總督的信，信中表示達文西需要儘快回到米蘭為國王繪製他非常喜愛的繪畫，希望執政團儘快處理完這件事。

　　但是，這兩封信都沒有對這起官司造成決定性作用，官司還是拖沓了整個冬天。我們並不清楚這個案件的結果，但是，顯然達文西同父異母的兄弟們對他的態度「不像是兄弟倒完全像是陌生人」。

　　為了打發這段煎熬無聊的日子，達文西開始整理自己的手稿。我們知道，達文西一生中留下了眾多的手稿，不知是害怕自己的作品被盜還是小時候養成的左手書寫習慣，所有的手稿都採取「鏡體」書寫。「鏡體」是對達文西書寫的形象叫法，即不僅從右向左書寫，而且每個字母都是逆向寫成的，彷彿是鏡子反射般。由此我們更加可以確信，達文西未受過正規的教育，因為傳統的拉丁語學校是不會允許學生自右向左書寫的，更何況是逆向書寫呢。在這段時間內，達文西整理和編纂了《萊斯特手稿》，這是他所有手稿中標準最為統一的，雖然只有 72 頁，但其中內容龐雜，字跡很小而且整齊，草圖都被擠到了書頁的邊緣。在這本筆記中，達文西思考了地球這個宏觀問題，他把地球比喻為人體：

> 我們可以說地球是有生命的，它的肉體就是土壤，骨頭就是連續的岩層，軟骨就是石灰華，血液是河流的經脈，位於心臟附近的血湖就是海洋。地球的呼吸就是脈衝血液的漲漲落落，即使如此，在地球中還有海洋的退潮和泛濫。

這些形象而生動的比喻顯然和達文西的解剖事業密切相關，他試圖從解剖出發去認識這個世界。除了地球，達文西還想到了月球問題，他想知道月球為什麼會發光，他甚至推理出了這是地球光線的反射。此時，達文西更像一個科學家和哲學家，用詩化的語言去闡釋宇宙的科學規律。

1994 年，微軟總裁比爾蓋茲以 3000 萬美元的價格購買了《萊斯特手稿》。根據習慣，該手稿會以收藏者的名字命名，在蓋茲之前，該手稿稱為《哈默手稿》。但是比爾蓋茲並未把它命名為《蓋茲手稿》，而是恢復了它最初的名稱《萊斯特手稿》。我們知道，比爾蓋茲也算是一位科學狂人，有著傳奇的經歷，當被問到為何購買此手稿時，蓋茲說：「因為我需要它。」也許，這就是英雄相惜吧。

但是無論如何，達文西還是回到了米蘭，而且是回到了久違的畫室，再次貢獻給世人兩幅偉大的作品——〈聖母子與聖安妮〉和〈麗達與天鵝〉。七年前，達文西曾在佛羅倫斯創作過〈聖母子與聖安妮〉，我們應該還記得當時引起的轟動，七年後，達文西再度拿起畫筆創作這幅畫作。在這幅素描中，聖母、聖安妮、小基督和小聖約翰四人幾乎充斥了整個畫面，異常突出地使人的目光完全集中在此，具有了雕塑般的凹凸感。但是，無論是結構、細節還是光澤，這幅素描都超越了雕塑，正如達文西本人所說：「雕塑不能再現

發光和半透明的物體，例如帶著面紗的人物只有紗巾下面的部分才可以看到。」另一個引人注目的特點是聖安妮指向天空的手指，也許我們還記得〈岩間聖母〉中聖母和天使那令人難忘的手勢，但這些手勢的深層內涵我們卻無從得知。在這幅素描中，聖安妮的手指、小基督的身體和聖母的手臂構成了圓潤的弧線，給人以舒適的延伸感。這幅素描只是一個草圖，如同達文西的諸多作品一樣，它也歷經險阻。因為它曾在柏林頓府邸的皇家藝術院懸掛了多年，於是也被稱為〈柏林頓家族的肖像草圖〉，但是很不幸，由於這幅素描是斜靠在柏林頓家族地下室的散熱器上的，溼熱對這幅畫作造成了難以磨滅的損害。後來，這幅畫作輾轉到了倫敦國家美術館，但是磨難卻並未結束。有一天，一個男子站在草圖前用單管十二孔的獵槍瞄準這幅畫像並開槍射擊，保護玻璃阻擋了子彈，但巨大的衝擊力仍然使畫作留下了 6 英吋的淺坑。實際上，達文西後來又創作過同主題的油畫，但卻與這幅素描全然不同，小聖約翰不再出現在油畫中，羔羊卻回歸了，整體的基調也從清涼變為了甜蜜。

　　據我們所知，達文西的畫作一般只涉及現實和宗教兩種題材，但是現在他卻開始涉足古典神話。麗達與天鵝與天鵝是古希臘神話中的一則愛情故事，眾神之王宙斯看見了美麗的人間公主麗達與天鵝，便化作天鵝來到人間與麗達與天

鵝幽會，後來，麗達與天鵝生下了四只天鵝蛋，孵出了四個
神。毫無疑問，麗達與天鵝是帶有異教色彩的聖母，與基督
教中上帝造人的故事相背離。關於這個主題，達文西創作了
諸多關於麗達與天鵝的草圖，草圖中達文西設想了麗達與天
鵝的各種形象，但一般都是採取帶有古典風格的屈膝跪著的
姿態。其中有一幅是〈麗達與天鵝〉，這幅畫作再次凸顯了
達文西的神祕和抽象，讓人難以理解。畫作中未出現嬰兒的
形象，但是繁茂的植物卻勾勒出了嬰兒的輪廓，而且畫作中
處處暗示了繁育能力。在這幅畫作中，無論是麗達還是天鵝
都是用螺旋影線勾勒而成的，在雜亂中又帶著規律性，更像
是雕塑。讓人不解的是，這幅畫中的麗達和天鵝都過於豐
滿，甚至有點脫離美感。這幅畫作引發了巨大的爭議，甚至
一度有人稱其傷風敗俗。但是，只有這幅草圖我們確認是達
文西的手筆，雖然我們相信達文西還有一幅屬於自己的麗達
與天鵝。長期以來，人們一直將〈跪著的麗達與天鵝〉看作
是達文西的作品，但現在幾乎無可爭議地認為是達文西的助
手買母彼得利諾的作品。但是，經過對這幅作品進行技術監
測，我們似乎發現了更大的祕密，在這幅畫作下面我們發現
了底稿，底稿表明這幅畫作是根據達文西「跪著的麗達與天
鵝」的素描演化而來的。而在畫作的底層下面，我們發現還
有底層，在這一層上保留著聖安妮草圖的一部分。於是，這
幅畫作再次變得撲朔迷離起來。

已經是深秋了，達文西開始了一本新的筆記 ——《論世界及其水體》。這本筆記只用了六個星期，共有 192 頁，達文西自己描述道：

> 首先要描寫各種運動態勢的水。接著描述所有的河底和其中包含的物質……要做到井然有序，否則整個工作就毫無章法。要描述從波浪最大到波浪最小時候水的所有形態，以及造成這些狀態的原因。

達文西對於水一直十分痴迷，對水的研究也十分深入，也許這就是為何這本筆記如此迅速完成的原因。達文西總是熱衷於描繪水的流體結構，這在他畫作中人物的頭髮上可以尋得蹤跡，不僅如此，達文西還會考慮水的物理應用，這也體現在他後來對運河的開鑿等工程項目上。

當然，這本筆記和他其他的筆記一樣，內容包羅萬象。達文西在筆記中也討論了幾何學，尤其是「提洛島的問題」。之所以稱為「提洛島的問題」，是因為這來源於一個古典神話故事：阿波羅幫助提洛島擺脫了瘟疫，為此，提洛島的人們想要把阿波羅的祭壇擴大為原來的兩倍以紀念他。而由於祭壇是一個完美的立方體，於是這就要求計算立方根，也就是一個數學問題了。

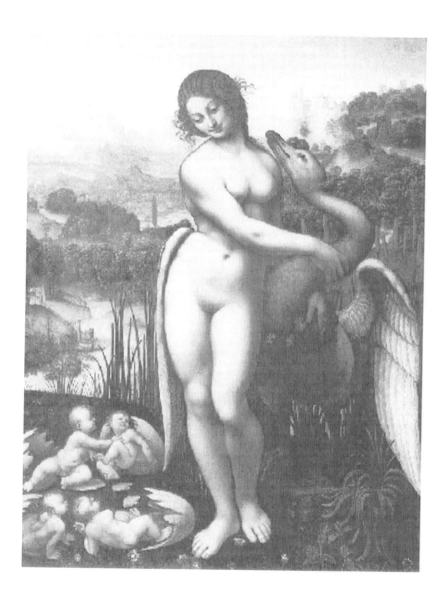

筆記之所以稱為《論世界及其水體》，達文西一定在筆記中對世界進行了探討。對世界的探討是從對光的討論出發的，最後達文西得出了關於世界的看法：

> 整個宇宙中，再也看不到比太陽規模更大、力量更強的星球了。陽光照亮了遍布宇宙的所有天體。太陽發出所有重要的能量，因為所有生命的熱量都來自這些重要的能量，宇宙中沒有其他熱量和光線。

以現在的觀點看來，這段話無疑是存在問題的，因為這個宇宙廣袤無邊，太陽的偉大只能體現在太陽系中罷了。但是，我們要知道，在達文西的時代，他能把這個宇宙擴大到太陽系已實屬超前的觀點。

真正的解剖學家

在佛羅倫斯的最後幾個月裡，達文西忽然變得沉默起來，他甚至不再與行政長官聯繫，更願意坐下來寫作。達文西的確有些老了，視力因成堆的文件變得更加糟糕，體力似乎也有些力不從心了，連鬍子都有些花白了。但是，就是在這樣的情況下，達文西卻再次燃起了對解剖的興趣，拿起了冰冷的解剖刀。

解剖大多是在新聖母瑪利亞醫院完成的，那裡是達文西的儲藏室和倉庫。當時，解剖是需要得到官方的許可的，而

且這種限制是極其嚴格的，即使得到了解剖許可還是會被謠言和迷信干擾，甚至會被認為是一種妖術。但是達文西肯定不會為此屈服，為了有足夠的解剖素材和機會，他甚至會躲進自己的工作室，在深夜裡進行解剖。達文西曾經談到過解剖室裡午夜的恐懼，「因為身邊都是一些經過肢解和剝皮的死人，看了不禁令人毛骨悚然」。

在這個階段，達文西對解剖的興趣主要集中在血管系統上，為此他對比了一個老人和一個孩子。達文西記錄了他對老人屍體的解剖過程：

> 這位老人在去世之前幾個小時告訴我，他活了一百多歲，除了身體虛弱之外沒有感到其他毛病。坐在佛羅倫斯新聖母瑪利亞醫院的病床上，他沒有任何痛苦的動作或跡象就離開了人世。我對屍體進行了解剖，以查明是什麼造成了這種甜蜜的死亡。

在這看似平靜的記錄下卻掩藏著午夜裡獨自一人面對屍體的恐懼。他「把這些血管周圍的人肉去除得絲毫不剩，除了毛細血管一滴幾乎看不見的流血之外」，聽起來讓人毛骨悚然，但是達文西還是記錄下了老人的解剖結果，皮膚「顏色像木頭或乾栗子一樣，因為皮膚幾乎完全失去了滋養」，肝臟「顏色和成分都如同凝固的麩皮一樣乾枯了」，而動脈「脈管變長了，像蛇一樣扭曲著」。也許我們還記得達文西

的解剖學家理想，希望出一本好的解剖學著作，顯然這些形象生動的語言和素材都可以幫他更好地實現這些夢想。

與此同時，達文西還解剖了一個兩歲兒童的屍體，他寫道：「我在其中發現了與那位老人屍體恰好相反的一切。」

而這一切記錄都是在一張關於脖子和肩膀的解剖圖中的。

隨著解剖和研究的深入，達文西希望自己可以在 1510 年完成所有解剖著作。達文西在帕維亞參加了解剖學領域最近湧現的大師馬爾坎托尼奧·德拉·托雷的講座。達文西很欣賞這個後起之秀，馬爾坎托尼奧也十分尊敬這位大師，此時，馬爾坎托尼奧在醫科院校的手術室為達文西提供了解剖的絕佳地點，我們不知道達文西是否親自參與解剖，但當馬爾坎托尼奧在解剖時，達文西無疑可以坐在旁邊一邊觀察一邊用素描進行記錄。

兩人不僅在工作上相互幫助，精神上也十分和諧，他們都希望寫出一本生動豐富的解剖學教科書，摒棄千篇一律和生硬的現行教科書。可惜馬爾坎托尼奧英年早逝，在 29 歲時就死於一場瘟疫，而他的作品也大都遺失了。幸運的是我們有達文西的珍貴記錄，達文西希望可以用語言來更加生動形象地描述解剖學，例如：

> 透過從不同角度看待人體，你就會得到關於身體任何形狀的
> 真正知識。這樣為了表現人體四肢的真正形狀……我會遵照

上述原則，為每個肢體的四個側面作出四次示範。至於骨頭，我會作出五次示範，把骨頭從中間切開，顯示每根骨頭內部的中空部分，其中有條充滿了骨髓，另外一條則如同海綿一樣或裡面什麼也沒有或是實心的。

達文西的筆記總是混亂而讓人難以理解，但是他關於解剖的筆記卻精準無比，彷彿我們就站在這個巨人的旁邊，看他俐落地進行多角度解剖。

達文西和馬爾坎托尼奧的合作由於馬爾坎托尼奧的逝世而遺憾地終止，於是，1513 年，達文西來到了羅馬。也許我們還記得，當年由於羅倫佐對達文西的偏見導致達文西無法作為文化使者前往羅馬的傷心事，這次達文西終於揚眉吐氣了。佛羅倫斯在歷經風雨後，政權又回到了麥地奇家族手中，執政者是朱利亞諾・麥地奇。在朱利亞諾的哥哥喬瓦尼・麥地奇成為新一任教皇列奧九世後，朱利亞諾被任命為教皇軍隊的總司令，這使得他必須駐守在羅馬，於是，他將佛羅倫斯的執政者位置讓給了自己的侄子。不同於羅倫佐・麥地奇，朱利亞諾十分欣賞達文西的才華，他特地為達文西在梵蒂岡的觀景樓準備了居所，邀請達文西前往羅馬，達文西成為羅馬的座上賓。

解剖學在當時是離經叛道的事情，何況達文西還身處於基督教的核心地區，但是達文西卻並未就此放棄解剖學。

　　就在此時，達文西觸及了解剖學中更為深入的問題——胚胎學。在達文西的筆記中，有一幅子宮中胎兒的素描，其中提到了人們在今天依舊不斷探索的問題：未出生的嬰兒是否有靈魂。在解剖學的基礎上，達文西給出了自己的答案，他認為尚未出生的嬰兒是不具有自己的靈魂的，「同樣的靈魂控制著這兩個軀體，軀體與其創造者一起分享自己的慾望、恐懼和哀愁，就像靈魂與（母親的）身體其他部分的關係一樣」。這樣的觀點無疑是異教徒的觀點，與基督教背道而馳，這為達文西的解剖生涯埋下了隱患。

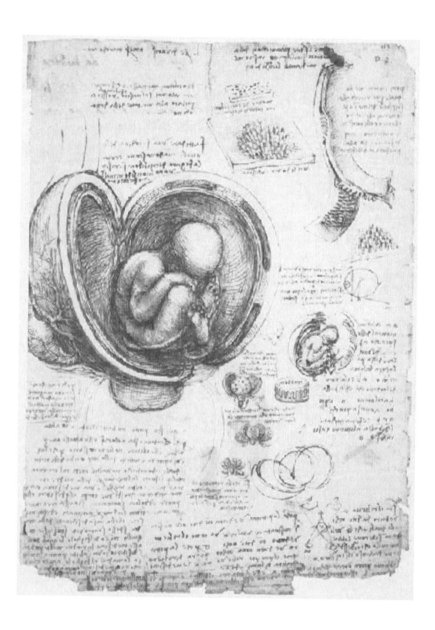

作為科學的信徒，達文西曾經抨擊過那些招搖撞騙的煉金術士：

> 自然會替自身向那些希望實現奇蹟的人們報仇……因為他們總是生活在最可怕的貧窮之中。對於那些力圖製造金子和銀子的煉金術士，那些希望從死水中創造出永不停歇的能量的工程師們，那些在所有人中最為愚蠢的巫師和魔術師來說，情況現在如此，將來也永遠都是如此。

這段帶有諷刺和詛咒意味的話無疑讓術士們懷恨在心。在羅馬時，達文西不幸遭到了這些人的報復。當時，達文西正在研究一種反射望遠鏡。很早之前，達文西就對光與影表現出了極大的興趣，而此時，他正對凹面鏡和色彩做深入的研究。這種研究是祕密進行的，但是他卻需要工匠來幫忙，於是，德國製鏡工匠喬萬尼成為達文西的助手。喬萬尼誣告達文西在搞巫術，使得達文西無法再繼續從事合法的解剖工作。這使達文西異常憤怒，他給朱利亞諾寫了一封信：

> 請您不要相信這個惡毒的德國人，他想偷走我的計劃藍圖，好把它帶回他的國家，我不准許他這麼做，我也不會讓他在我的工作室裝滿鏡子，再運到市場去賣。由於我反對他的詭計他就惡意中傷我，說我是巫師、煉金士，是施行妖術的人，最重要的是他的謊言，已經妨礙到我繼續進行解剖學的研究，現在我無法進醫院，我的研究已經遭到官方禁止。

　　但是，這封信顯然沒有發揮作用，達文西的解剖事業最終還是被迫終止，而且可以說是到此為止了。還記得達文西曾經想要寫解剖學著作嗎？他曾雄心勃勃地想要用一部書來囊括自己對於世界的思考，最終，這部書成了一個泡影，當然沒有人能獨立完成這樣一部巨作。在解剖學的領域裡，達文西研究了肌肉運動，研究了血液循環，研究了大腦，研究了死亡，研究了靈魂，雖然他未能得到任何殊榮，雖然他沒能弄清心臟跳動和血液循環間的關聯，但他當之無愧是解剖學的先驅。

第六章　最後的歲月

在羅馬老去

　　達文西的解剖事業終於還是讓他和教皇的關係緊張起來，而在這個關鍵時刻，朱利亞諾卻離開了羅馬，留下達文西孤獨一人來面對這些困難。

　　實際上，此時的羅馬可謂群星薈萃，因為米開朗基羅和拉斐爾也同在羅馬。與達文西相比，這兩位當然是後生小輩，何況達文西還與米開朗基羅摩擦不斷，但是與達文西的受冷落相比，米開朗基羅和拉斐爾的事業卻如火如荼，深得教皇的青睞。在米開朗基羅和拉斐爾不斷接到設計教堂和繪製壁畫的大工程時，達文西卻只能去改良一塊被河水長期浸泡的沼澤。於是，達文西每日實地考察勘測，試圖排乾積水，使沼澤變成適於居住和農耕的地方。達文西的設想和方案固然美好，但實施起來卻困難重重，不可避免地失敗了。

　　這時，教皇委託達文西繪製一幅〈施洗者聖約翰〉，達文西立刻就開始動手提煉油畫顏料和植物來製造清漆。但是，教皇卻並不理解達文西的這種做法，他說道：「唉，這人絕不會做成任何事，因為還沒開始工作，他就已經考慮到結果了。」而在大多數人看來，這更應該形容為未雨綢繆。事實也證明，正是這些清漆使得〈施洗者聖約翰〉具有了別樣的光澤和色彩，沐浴在祥和和神祕中。

在無法繼續進行解剖的空閒日子裡，達文西還繪製了〈巴克斯〉和〈大洪水〉。如同〈麗達與天鵝〉一樣，〈巴克斯〉同樣引發了世人的震驚和恐慌，曾有人這樣描述這幅畫作：

> 在此人們遇到了所有的矛盾，不僅有陰柔和陽剛之間的矛盾，還有某種狂喜和趨於憤怒的悲哀之間的矛盾。人們的嘴非常性感，有點孩子氣，嘴半張半閉，給人欲言又止之感。簡而言之，我們感到了一種不安……或許，這是天使背後一些魔鬼般的東西。

很明顯，這是一幅完全背離了傳統的畫作，且讓人感到了強烈的不安。不僅如此，這幅〈巴克斯〉背後還隱藏著一個更大的祕密：巴克斯和麗達與天鵝一樣，都是異教的象徵，是朱庇特的兒子，同樣是生殖崇拜的代表。正如達文西致力於解剖一樣，在基督教的世界裡，他是一個離經叛道的天才。關於達文西的宗教信仰，藝術家瓦薩里曾經說過：「他思想非常異端，不滿於任何宗教。在所有事情上，他都認為自己不是基督教，而更像一個哲學家。」

除此之外，達文西還在這幅畫作的反面寫了三個單詞：「閃電」、「風暴」和「霹靂」。這三個單字同樣出現在了〈大洪水〉之中。也許我們還記得達文西在暴風雨中站在碼頭上觀看漁夫們的勞作，也記得他在創作壁畫時對平地而起的大風的記錄，達文西總是對這些強烈的力量和衝擊帶有興趣，包括風暴、漩渦和自然災害。達文西不僅善於用素描記錄影像，而且善於用文字記述後再將這些轉化為畫作。例如，關於暴風雨，達文西就曾在筆記本上寫道：

> 你必須首先畫上被驅散和撕裂開來的雲彩。它們隨風舞動，中間夾雜著從海邊吹來的沙塵，樹幹還有樹葉從其他到處飛動的輕小物體中掠過，四散開來……大風捲起海浪，將它們狠狠拋擲出去。暴風雨的天氣呈現出一種令人窒息的濃霧。

又如，達文西對風暴的記錄：

> 大風的漩渦……敲打著海面，掀起了浪花，形成了巨大的中空地帶。風把海水拋入空中，成為雲彩顏色的柱狀物。我在亞諾河的沙丘上看到了這景色。沙丘中間被挖空，形成了一人的高度，沙子和砂礫被風吹得到處都是，在面積廣大的區域內成為分散的一堆堆。沙子在空中成為巨大的鐘樓形狀，頂端如同巨大的松樹樹幹披散開來。

達文西的文字總是帶有這樣的末日氣息，帶有席捲一切的狂暴的力量，但又有內在的平靜，如同他平靜的觀察和記

錄，帶著神祕的魅力。關於大洪水，達文西寫下了六篇文章
來記敘，其中一段文字這樣寫道：

> 被吹倒的樹上擠滿了人群，輪船撞到岩石上成了碎片。一群
> 群綿羊；冰雹，雷電，還有旋風。人們躲在連自身都難保的
> 樹上。樹木、岩石、城堡和小山上都擠滿了人。船隻、桌
> 子、水槽，還有其他可以用來漂流的工具。山頂上到處都是
> 男男女女，還有各種動物，從雲端透出的閃電照亮了一切。

達文西的文字總是能把我們帶到他的身後，和他一起看
這一場災難，在暴風驟雨的山巔上搖搖欲墜。這些文字看起
來就像是末日審判的景象，世界開始陷落，但達文西卻像是
上帝般冷靜地旁觀著慌亂的世界。

大洪水的素描共有十幅，用黑粉筆繪製而成，在這些素
描中，中間是巨大的漩渦，捲曲的筆畫描繪出漩渦強烈的離
心力，外圍岩石爆裂，水牆飛散。這是自然的力量，也是內
心的力量，彷彿是達文西希望在這樣的慌亂中突圍的渴望。

無論是〈巴克斯〉還是大洪水素描，我們都可以感受到
達文西內心的迷亂和動盪。在羅馬炎熱的夏季中，達文西病
了，我們必須承認，這已經是一個年過花甲的老人了。更加
不幸的是，這是一場對於畫家而言可以宣判死刑的病 —— 手
的癱瘓；但不幸中的萬幸是，左撇子的達文西癱瘓的是右手。
但無論如何，一個人無法完全控制他的身體都是一種莫大的

悲哀，何況無法控制的是畫家的手。在這之後，達文西再未繪製過大型的壁畫，連小幅的油畫也沒有，只有一些素描。畫家的世界突然少了色彩。

　　還記得小時候達文西的惡作劇嗎，此時他「重操舊業」，把蜥蜴弄成了嚇人的怪物。有一天，園丁發現了一隻奇形怪狀的蜥蜴，於是，達文西用水銀和其他蜥蜴身上的鱗狀物等混合物給他裝上了翅膀，翅膀會隨著蜥蜴的爬行而顫動。除此之外，達文西還給蜥蜴裝上了眼睛、觸角、鬍子等，把它徹底改造成了一個小怪物並用它來嚇唬朋友們。

　　這個小把戲很快就讓達文西厭煩了，於是百般無聊的達文西把羊腸洗淨晾乾後套在了風箱上。當朋友們來時，達文西鼓動風箱，羊腸就越來越大，逐漸充滿了整個房間，朋友們有人被擠到了牆角，還有人被擠出了門，達文西則在旁邊哈哈大笑。

　　這太像一個老頑童了，但關於達文西的模樣，沒有任何確定的資料留下來，我們也只是從隻言片語和畫作中去尋得答案。我們應該還記得達文西的老師委羅基奧的《大衛像》，我們說那幅雕像的模特兒就是達文西，那時達文西還年少，但他現在已經老了。在人們通常的印象中，達文西的模樣就是他都靈自畫像中的形象，根據現有資料，那應該是達文西的封筆之作。有人這樣評論這幅畫：

人們從這幅自畫像裡，可以看出巨匠的思考力、智慧和性格的特徵。人們可以看到具有堅強不屈的意志的鼻梁和嘴唇，洞察一切事物的敏銳的眼睛。波浪式的長髮連接著下鬍，掩蓋著深思而莊嚴的臉，給人留下一個具有無限生命力的偉大師匠的印象。

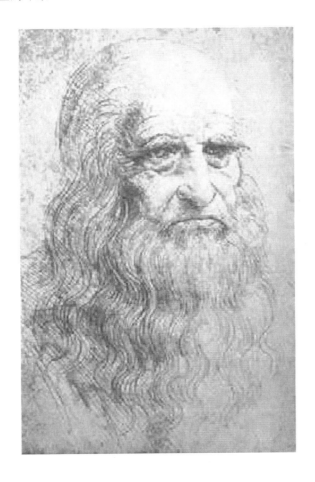

都靈自畫像是一幅正面稍稍側向左邊的肖像畫，年紀顯然更老一些，額上的頭髮已經掉落。與此相對應的，達文西的肖像畫中有一幅是他的學生用紅粉筆繪製的側面像，下面用優雅的字母刻著「李奧納多·達文西」，畫中的達文西儼然一副聖徒模樣，波浪般的長髮伴著長長的鬍鬚，目光堅定而優雅。

達文西自己在此時也繪製了一幅老人的肖像畫，這幅素描和一幅漩渦的素描在一張紙上，左下角就是老人的肖像畫。畫中的老人坐在石頭上，一手撐著額頭和腮，一手拄著高高的拐杖。老人看起來面露愁容，十分疲倦，但依舊在苦苦思索。老人目光所及之處就是那些漩渦，我們還記得達文西對於漩渦的執著和迷戀，看起來老人是在注視著漩渦，但事實證明這的確是兩幅素描。可是，我們又真的敢篤定達文西不是有意為之嗎？達文西可是很樂意玩些這樣的把戲。有人說這是達文西繪製的自畫像，這和我們印象中的達文西相距甚遠。對此，有人指出：這是達文西繪製的一幅漫畫，反映了他此時的心境，他悲哀地把自己刻畫成這樣一個年老體衰、憂鬱無力的人。

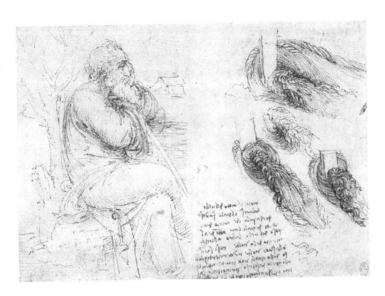

達文西甚至在筆記中抄寫強身健體的良方了：

要想身體壯，服從這良方。

沒胃口時不要吃，輕輕進餐，細細咀嚼。

不管吃什麼，飯菜要煮熟，配料要簡單。

吃藥之人不聽從勸告。

謹防動怒，避免汙濁空氣。

吃飯之後要起身，站立一小會兒。

確保中午不休息。

讓酒變溫和，飲酒要少量，次數要經常。

兩餐之間莫喝酒，空腹亦如此。

入廁時間勿耽擱。

若是去運動，強度不要大。

躺在床上時，肚皮莫朝天，頭頂勿朝下。

夜間入睡要蓋嚴。

放鬆大腦，心情爽。

避免變化，遵守這藥方。

　　我們似乎很難想像達文西竟然在他充滿了科學設計和哲學反思的手稿中抄寫這樣平庸的順口溜，彷彿這只是鄰家迷信的老爺爺。但是，無論如何，我們都必須承認，達文西老了。

　　就在達文西老去的歲月裡，親情忽然變得那樣重要，過去的恩怨似乎已經一筆勾銷，達文西和兄弟們成為愉快的一家人，這是在 1514 年底。還記得曾經讓達文西煩惱不已的叔叔的遺囑嗎？當時他的同父異母的兄弟們不惜和他對簿公堂，領頭人是他最大的弟弟朱利亞諾。達文西老了，朱利亞諾也成為了一個溫厚的中年人，繼承了父親的公證人職業，娶妻生子。朱利亞諾和達文西的和解並非僅僅出於親情，也許還有工作和仕途上的需要，但這對於老年的達文西已經不重要了，有什麼比家庭的溫暖更重要呢。於是，達文西為了弟弟的申請書不斷奔波在教皇的官僚部門並為官僚作風困擾不已；達文西還設計了一個機器獅子，巧妙地化解了佛羅倫斯和法國的緊張關係。這是 1515 年法國國王弗朗西斯登基時的事情，麥地奇家族將這個機器獅子作為禮物讓朱利亞諾帶到了法國。機器獅子啟動後開始在大廳中移動，停下來時，

獅子的胸膛張開，露出了裡面的百合花。要知道，百合花是法國王室的紋章，而獅子則是法國的象徵。

於是，在一片歡樂的氣氛中，佛羅倫斯和法國再次建立了良好的關係，同時，這也為達文西的法國之行奠定了基礎。

法國莊園的最後歲月

1516 年，達文西的庇護人朱利亞諾死於肺結核，這樣達文西的生活再次陷入前途未卜的狀況。在這個夏天，達文西作出了離開羅馬前往法國的決定，這時，他已經 64 歲了，這是他一生中最長的一次旅行，也是最後一次。

我們應該還記得法國人對達文西的愛戴，就在這一年的年底，年邁的達文西穿越阿爾卑斯山脈成為法國國王的畫家，在法國安定下來了。

此時，法國的國王是弗朗西斯國王，這是一位年輕但才華橫溢的紳士，他認為達文西不僅精通雕塑、繪畫和建築，還是一位真正的偉大的哲學家。這些本該屬於達文西的讚譽竟然來的這樣遲，而且是在異國他鄉的土地上。但無論如何，達文西還是獲得了本該屬於他的東西。弗朗西斯不僅為達文西提供了豐厚的報酬，還為他提供了一個豪華並且舒適的居所 —— 克盧克斯宅邸，這是達文西最後的溫暖的家。

克盧克斯宅邸坐落在微斜的平地上，綠油油的菜園映襯

著紅磚的房子，小小的池塘遙相呼應。達文西的工作室在二樓，從窗戶看出去可以望見城堡的小型炮台，望見遠處的山峰和樹林，河水蜿蜒曲折。房子裡還有管家兼廚娘瑪德麗娜，照顧著達文西的飲食起居，為素食者達文西做他喜歡喝的蔬菜湯。達文西是一名堅定的素食主義者，雖然我們不知道從何時開始。有人曾經這樣描寫達文西：「一個性格溫和叫做古扎拉蒂的民族。就像我們的李奧納多‧達文西一樣，他們不吃任何含有血液的東西，也不允許任何人傷害生物。他們以米飯、牛奶和其他無生命的食物為生。」而在達文西的一張手稿上，文字戛然而止，最後一行卻寫著「湯在變冷」幾個字。我們可以想像，廚娘瑪德麗娜不停地催促達文西去喝那碗他喜愛的卻在變冷的蔬菜湯，達文西卻不肯停下手中的工作，忽然有感而發，他這一生似乎也將隨著年老和死亡逐漸冷掉，頓時滿心悲涼。

　　晴朗的天氣裡，達文西總是會在小鎮裡或者河畔出現，測量並繪製盧瓦爾河的河道。達文西的晚年生活就這樣在法國的莊園中展開了。

　　達文西來到法國的第二年，也就是 1517 年，紅衣主教路易吉來到了法國，而且特地繞路來探望達文西。在這次會面中，達文西被當作了七十多歲的老人，但實際上他只有 65 歲，也許，只是達文西比實際年齡顯得年長幾歲。主教的隨從如實地記載了這次會面：

他展示了三幅圖畫，其中一幅是某個佛羅倫斯女士的畫像，
這是應已故的朱利亞諾・德・麥地奇大人的要求創作的寫真
繪畫。另一幅畫的是年輕的施洗者聖約翰，還有一幅描繪的
是聖母瑪利亞及其坐在聖安妮大腿上的嬰兒基督。所有這些
作品都非常完美。然而，我們無法指望他能創作出更多偉大
的作品了，因為他右手有點癱了。不過，他訓練了一個米蘭
的學生，這學生能繪製出很好的作品。這位紳士撰寫了大量
的解剖著作，書中伴有許多諸如肌肉、神經、血管和腸壁
捲曲等人體器官的插圖，這使得他有可能以一種以前人們
從未用過的方式來理解男女的軀體。這一切都是我們親眼
目睹的，他告訴我們他已經解剖了三十多具年齡各異的男女
屍體。正如他所說的，他還撰寫了不計其數的論述水流的
本質、各種機器和其他東西的作品，這都是用當地語言寫成
的。如果這些作品被發掘出來，它們將會既有實用價值又令
人愉快。

以上這段文字簡單而又全面，可謂是幾乎概括了達文西
一生的成就，但又遠遠無法做到。我們更可以感受到文字中
深深的遺憾，大師的右手癱瘓了，再也無法繪製出更好的作
品了，但這都無法阻擋達文西成為這個時代偉大的藝術家和
科學家。

雖然達文西的晚年生活可以說是安詳愉悅的，但身在宮
廷，依舊要為國王盡心盡力地服務。於是，同在佛羅倫斯和
米蘭一樣，達文西開始策劃各種聚會和慶典。首先就是王子

多芬·亨利的婚禮和國王侄女瑪德琳的婚禮。瑪德琳的新郎是麥地奇家族的人，是達文西上一個庇護人朱利亞諾的侄子。在這場婚禮上，人們在別墅的北面建了一座凱旋拱形門，一側刻著火蜥蜴和國王的題詞，另一側是銀貂和新郎的題詞「與其受到玷汙，倒不如死去」。這場婚禮不僅在法國備受關注，消息也傳回了佛羅倫斯，使人們對這位遠走他鄉的藝術家念念不忘。緊接著，達文西又策劃了一次慶典，這次慶典是為了紀念三年前的馬里亞諾戰役。其間，「漲大的氣球落在廣場到處跳來跳去。這讓所有人都感到很開心，同時又沒有傷害到任何人：這是一項新發明，幹得很漂亮」。雖然上了年紀，但達文西發明這些令人稱奇的玩意的能力卻從未減退，他總是能帶給人驚喜。

　　也許，最讓達文西感到榮耀的是接下來的宴會 —— 法國國王要在達文西的克盧克斯花園舉辦一次紀念宴會，這可是達文西莫大的榮耀。也許我們還記得達文西在米蘭的斯福爾扎城堡承辦的戲劇〈天堂〉，這次，達文西再次把舞臺打造成了星空，可謂是日月同空，繁星滿天，花園的夜晚燈火通明。毫無意外，這場宴會的狂歡達到了高潮，讚譽接踵而來，但是，當宴席散場後，只有達文西一人孤獨地面對著狼藉的現場。我們不知道達文西當時內心的想法，他是否會回想起自己的一生，坎坷過，輝煌過，但最後還是要一個人孤獨地面對著這個世界。

　　還記得達文西那些離經叛道的作品和解剖嗎？還記得瓦薩里對達文西宗教信仰的評價嗎？但是，這些都是從前了。早在 1515 年，達文西就加入了佛羅倫斯的聖約翰協會，依照達文西的個性，他應該不是想要皈依宗教，也許年老的達文西只是想要確保自己有一場體面的葬禮。也許達文西真的預感到了自己的死亡，1519 年復活節的前一天，達文西就立下了遺囑，在遺囑中，他要求自己的葬禮有三次大彌撒和三十次小彌撒，葬禮上要有六十個窮人托著六十根蠟燭。但是，儘管達文西想要一場體面的葬禮，性格中叛逆的一面還是無法被完全藏匿，關於死亡，他有著深入的思考，正如莎士比亞在兩個世紀後的追問：「生，還是死，這是個問題。」

　　達文西的思想是文藝復興時期大多數科學家的觀點，屬於亞里斯多德的唯物主義，即靈魂是依附於肉體的，肉體的死亡是對靈魂的放逐。達文西曾說：「不管靈魂是什麼，它都是神聖的事物，因此讓它留在自己的居住場所之內，在那裡自由自在……因為它頗不情願地離開軀體，的確我認為靈魂的悲傷和痛苦不是沒有緣由的。」於是，他把死亡看作是永恆的睡眠，希望可以借助作品的流傳獲得永生：

> 哦，睡眠，睡眠是什麼呢？睡眠類似死亡。哦，那麼你為何不創造一些作品，在你去世之後這些作品使你依舊活著，而不是你活著時這些作品使你睡著了，使你顯得如同死人一樣。

　　這些觀點和基督教的靈魂不死的觀點是相背離的，但是達文西又怎麼會畏懼呢，他終究還是未皈依宗教，而只是感慨「他冒犯了上帝和人類，因為他沒有盡力去進行藝術創作」。

　　1519 年 5 月 2 日，達文西與世長辭，享年 67 歲。據瓦薩里的記錄，達文西是在國王的懷中安詳地離去的，國王「把他的頭頂支撐起來，幫助他，以使他舒適」。畫家安格爾在 1818 年創作了一幅〈達文西之死〉，重現了達文西安息於國王懷中的感人情景。

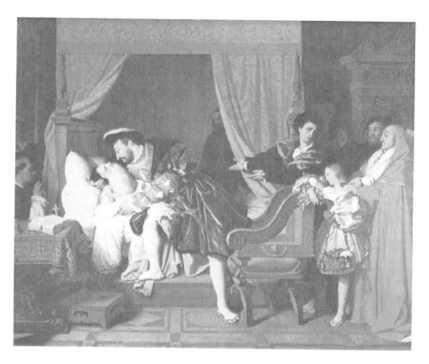

達文西的死亡讓人們無限悲痛。他的學徒和遺囑執行人梅爾茲寫信通知了達文西同父異母的兄弟們，他在信中寫道：「對我，他好像最好的父輩一樣。……只要我體內還存在呼吸，我就會一直感到悲痛。每天，他都向我顯示了強烈的慈愛。」他還表示：「我的悲傷正在消退，主要是因為我記得他對一個可憐學生的愛。不過，世人都應該哀悼大自然微薄的力量不可能再創造另一個李奧納多，我們的損失也是世界的損失。」後來，梅爾茲成為達文西作品的忠誠捍衛者，保留著達文西的所有手稿並且整理了《繪畫論》一書，在梅爾茲去世後，這部書得以出版，這也是達文西留給後人的唯一著作。

不幸的是，梅爾茲的兒子並不如父親這樣忠誠和懂得欣賞藝術。在梅爾茲去世後，梅爾茲的兒子奧拉齊奧將這些手稿隨意抽出送人甚至是賣掉來獲得些蠅頭小利。後來，被賣掉的手稿還被新的主人自作聰明地重新分類整理了，這些珍貴的手稿被裁剪得次序混亂大小不一，著實讓人心痛。

達文西的葬禮並沒有依照他的遺願舉行，在簡單的葬禮後，達文西被葬在了聖佛羅倫斯教堂。十年後，即 1529 年，整棟教堂在宗教戰爭中被清教徒破壞。後來，在法國大革命中，整座教堂被毀壞拆除，拆除的石頭被用來修補了城堡。教堂裡的一個園丁好心地收集了那些分散的頭骨，把它們埋在了院子裡的一個角落，偉大的達文西的頭骨也在其中。

1863 年，詩人兼達文西的研究專家阿爾塞納·烏塞試圖找到這個屍骨埋藏處。他發現了墓碑的殘片和一具幾乎完好無損的頭骨，頭骨非同尋常的尺寸使他相信這必定是達文西的頭骨。於是，他興奮地記錄道：「我們以前從來沒有見過設計得這麼好的一個頭骨，三個半世紀後，死亡沒有減少這壯麗頭骨的自豪。」現在，這具頭骨埋藏在聖胡伯特教堂，雖然我們無法篤信這就是達文西的頭骨，但正如佛羅倫斯人所說：達文西進入了偉大的海洋。

附錄：達文西年表

1452 年 4 月 15 日，李奧納多·達文西出生。

1465 年達文西的祖父安東尼奧去世；達文西來到佛羅倫斯，進入委羅基奧工作室學習。

1472 年達文西成為佛羅倫斯畫家協會—「聖路加公會」的會員。

1473 年達文西與委羅基奧共同完成〈基督受洗〉。

1473—1475 年創作〈天使報喜〉。

1477 年創立自己的工作室。

1478—1480 年創作〈聖哲羅姆〉。

1481 年創作〈三博士來朝〉，但沒有完成。

1482 年離開佛羅倫斯來到米蘭。

1483 年創作〈岩間聖母〉。

1485—1490 年創作〈抱銀貂的女子〉。

1487—1490 年完成第一批筆記本，包括「巴黎手稿 B」、《萊斯特手稿》和《特里武爾奇奧》。

1488 年達文西的老師委羅基奧逝世。

1489 年開始創作斯福爾扎銅馬像。

1490 年設計戲劇《天堂》；創作〈維特魯威人〉。

1493 年達文西的母親卡特琳娜去世。

1495—1498 年創作〈最後的晚餐〉；與盧卡·帕喬利成為好友，為《神聖的比例》一書繪製插圖。

1500 年來到曼圖亞，為伊莎貝拉·德斯特繪製肖像畫；遊歷威尼斯；回到佛羅倫斯，繪製〈聖母子與聖安娜〉的草圖。

1501—1504 年創作〈聖母與卷線軸〉1502 服務於波幾亞，與馬基維利成為好友。

1503 年開始創作〈蒙娜麗莎〉和〈安吉亞里戰役〉。

1504 年達文西的父親塞爾·皮耶羅去世；創作〈跪著的麗達與天鵝〉和〈巴克斯〉。

附錄

1506 年回到米蘭，再次繪製〈岩間聖母〉。

1507 年達文西的叔叔佛朗切斯科去世，達文西回到佛羅倫斯為叔叔的遺囑打官司；整理《萊斯特手稿》。

1508—1510 年創作油畫〈聖母子與聖安妮〉；主要從事解剖工作，結識解剖學家馬爾坎托尼奧·德拉·托雷。

1511 年朋友馬爾坎托尼奧·德拉·托雷去世。

1513 年前往羅馬。

1516 年前往法國，完成〈自畫像〉。

1519 年 5 月 2 日，達文西逝世，享年 67 歲。

電子書購買

國家圖書館出版品預行編目資料

佛羅倫斯的異鄉人達文西：文藝復興大師、偉大發明家、解剖學先驅……還有什麼是他不會的？ / 李建新著 . -- 第一版 . -- 臺北市：崧燁文化事業有限公司 , 2022.07
面； 公分
POD 版
ISBN 978-626-332-521-0(平裝)
1.CST: 達 文 西 (Leonardo, da Vinci, 1452-1519) 2.CST: 藝術家 3.CST: 科學家 4.CST: 傳記
909.945 111010355

佛羅倫斯的異鄉人達文西：文藝復興大師、偉大發明家、解剖學先驅……還有什麼是他不會的？

臉書

作　　者：李建新
發 行 人：黃振庭
出 版 者：崧燁文化事業有限公司
發 行 者：崧燁文化事業有限公司
E - m a i l：sonbookservice@gmail.com
粉 絲 頁：https://www.facebook.com/sonbookss/
網　　址：https://sonbook.net/
地　　址：台北市中正區重慶南路一段六十一號八樓 815 室
Rm. 815, 8F., No.61, Sec. 1, Chongqing S. Rd., Zhongzheng Dist., Taipei City 100, Taiwan
電　　話：(02) 2370-3310　　傳　　真：(02) 2388-1990
印　　刷：京峯彩色印刷有限公司 （京峰數位）
律師顧問：廣華律師事務所 張珮琦律師

定　　價：250 元
發行日期：2022 年 07 月第一版
◎本書以 POD 印製